L'ART
DE
MODELER EN PAPIER
OU EN CARTON,

OU

D'IMITER ET D'EXÉCUTER EN PETIT TOUTES SORTES
D'OBJETS SUSCEPTIBLES D'ÊTRE COLORIÉS OU
RECOUVERTS DE PAPIER, D'ÉCORCE,
DE MOUSSE, ETC.

Avec 9 planches renfermant plus de 200 figures.

Seconde édition augmentée.

MULHOUSE,
Imprimerie de J. P. Risler.
1854.

L'ART
DE
MODELER EN PAPIER OU EN CARTON.

CHAPITRE I.

INSTRUCTIONS PRÉLIMINAIRES.

A l'aide des préceptes et des règles que renferme ce petit traité, on parvient à modeler ou à imiter toutes sortes d'objets, après en avoir tracé les développemens dont les parties découpées, pliées, rapprochées et fixées, offrent en relief la représentation de ces objets, que l'on peut, à volonté, enjoliver, soit en les coloriant, soit en les recouvrant de papier de couleur, de paille, de coupeaux et de mousses de diverses nuances; etc.

Les remarques suivantes indiquent la manière de procéder dans ce genre d'amusement également instructif et utile.

La première chose requise pour découper et plier exactement, c'est de bien tracer les développements de l'objet qu'on se propose de représenter ou de modeler. Ce n'est qu'au moyen de ce dessin préparatoire qu'on peut y réussir. Tout dépend donc surtout de la manière de faire le tracé. Pour cela il faut observer les proportions, bien concevoir l'ordre, l'arrangement et la liaison des surfaces, qui terminent ou entourent de toutes parts les objets qu'on se propose de modeler ou de représenter en relief. Il faut apporter à ce travail préparatoire la plus

grande exactitude, et l'on n'y parvient qu'avec le secours de la règle, de l'équerre et du compas. Cette manière de procéder est la plus sûre et la plus facile en même temps.

Il n'est donc pas superflu d'indiquer d'abord la nature et l'usage des instrumens qui servent à tracer ces développemens.

Le COMPAS est un instrument qui sert à prendre et à porter des mesures pour copier ou construire un dessin. La bonté d'un compas dépend surtout de sa charnière ou de sa tête. Pour en juger, on l'ouvre, puis on le ferme doucement entre les doigts de la même main. S'il est bien fait on ne tarde pas à le reconnaître au mouvement lent et uniforme, c'est-à-dire, sans ressauts, que n'a pas une charnière où l'on voit des traits de lime, lesquels s'usant par le frottement, rendent lâche la tête de l'instrument, quand il a servi quelque tems. Il y a des compas simples ou à deux pointes fixes, et des compas à pointes changeantes que l'on adapte selon le besoin. Ces pointes sont un porte-crayon, une plume, un tire-ligne, etc. Il faut observer que chacune de ces différentes pièces entre bien juste dans la branche du compas destinée à les recevoir, qu'elle s'y adapte sans qu'il soit nécessaire, pour ainsi dire, de la fixer ou de la serrer avec la vis. On a des compas à deux jambes à chaque bout, avec lesquels, en prenant une longueur donnée, on a en même temps la moitié ou le double de cette longueur, sans qu'il soit nécessaire de faire une seconde opération.

La RÈGLE est assez connue; mais il faut qu'elle soit faite du bois le plus sec et le moins poreux que possible; elle doit être large, mince d'un côté, pour tracer les lignes au crayon, et plus épaisse de l'autre, pour tirer les lignes à la plume. Pour s'assurer qu'une règle est bien droite, on tire sur un papier une ligne avec cette règle; puis on la renverse pour la replacer sur cette même ligne. Si la ligne est couverte exactement d'un bout à l'autre par le bord de la règle, l'instrument est exact. Mais comme il est rare d'avoir une règle qui ne se déjette pas, par la raison que le bois mince éprouve facilement les variations de

la chaleur et de l'humidité de l'air, on a soin de la faire redresser, ou si elle ne s'est pas trop déjettée, on fait toujours usage du même côté, surtout quand on a des lignes parallèles à tracer.

L'ÉQUERRE est un instrument de cuivre, de fer, et de bois, dont les côtés sont réciproquement perpendiculaires, ou forment un angle de 90 degrés. Pour connaitre si un équerre est juste, il faut examiner si ses côtés s'accordent parfaitement avec ceux d'un angle droit; sinon l'instrument est faux. On en juge encore d'une manière fort simple, en pliant une feuille de papier en quatre parties, de manière que les deux plis tombent exactement l'un sur l'autre. Ce papier ainsi plié forme un angle droit, qui peut servir à vérifier un équerre à l'usage du dessinateur et de l'ouvrier. On trouve au N° XII du Chapitre II, une autre manière de faire cette vérification. L'équerre sert à élever une ligne perpendiculaire à une autre, à tracer des parallèles à d'autres lignes droites. Lorsqu'on fait usage de cet instrument pour tracer une figure, il doit être d'un bois dur et fort doux afin de glisser facilement sur le papier.

Le RAPPORTEUR est un instrument qui sert à mesurer les angles sur le papier et à former les angles dont on peut avoir besoin; l'usage en est commode et fréquent. C'est un demi-cercle de cuivre ou de corne divisé en 180 degrés. Le centre de cet instrument est marqué par une petite échancrure. Quand on veut mesurer un angle, on applique le centre sur le sommet de l'angle qu'on veut mesurer et le rayon du même instrument sur l'un des côtés de cet angle; alors l'autre côté prolongé, s'il est nécessaire, fait reconnaitre, par celle des divisions de l'instrument par laquelle il passe, de combien de degrés est l'arc du rapporteur compris entre les côtés de l'angle, et par conséquent de combien de degrés est cet angle.

Pour faire, avec le même instrument, un angle d'un nombre déterminé de degrés, on applique le rayon de

l'instrument sur la ligne qui doit servir de côté à l'angle qu'on veut former, et de manière que le centre soit sur le point où cet angle doit avoir son sommet ; puis, cherchant sur les divisions de l'instrument le nombre de degrés en question, on marque sur le papier un point en cet endroit ; par ce point et par le sommet, on tire une ligne droite, qui fait alors avec la première l'angle demandé.

Voici la manière de vérifier si le rapporteur est bien gradué. On trace une ligne droite, sur laquelle on marque un point ; on place sur ce point le centre du rapporteur, de manière que son diamètre se confonde avec la ligne tracée ; au-dessus, vis-à-vis de quelques nombres, 20, 40, 60 etc. du demi-cercle gradué, on marque un trait avec le crayon ; cela fait, on fait mouvoir l'instrument à droite et l'on observe si les traits marqués sur le papier répondent précisément à ceux des divisions du demi-cercle. Si la coïncidence est juste, le rapporteur est bien divisé, et l'on peut en faire usage.

Pour apprendre à se servir des instrumens dont nous venons de parler et pour acquérir l'habitude de tracer exactement, il faut se familiariser avec les différens exercices contenus dans le Chapitre II. et les répéter plusieurs fois, s'il est nécessaire. L'utilité qui résulte de ce travail facile et agréable ne se borne pas à l'art de modeler. Il faut avoir soin de tenir le compas à l'endroit où est la charnière, ne pas presser fortement et ne marquer les traces et les points qu'autant qu'il est nécessaire pour les distinguer. Il faut en outre se garder d'ouvrir tellement le compas que les jambes fassent plus qu'une ligne droite. Il faut tenir fixées sur le carton ou le papier la règle et l'équerre, en pressant avec les doigts suffisamment étendus, afin que ni le papier ou le carton, ni la règle ou l'équerre, ne soient dérangés de leur position. Le papier sur lequel on trace doit être tendu sur une planche bien unie. Enfin, il faut appuyer fortement contre la règle

ou l'équerre la pointe du style ou du crayon, puis tirer les lignes les plus déliées et former les points les plus petits qu'il soit possible.

DE LA DÉCOUPURE.

La découpure se fait avec les ciseaux ou le canif. Quand on se sert du canif, il faut prendre la règle et mettre sous le papier ou le carton une planche bien unie de bois de tilleul. On découpe alors plus nettement et sans bavure, et l'on n'émousse pas autant la pointe du canif. Si la planche est épaisse, elle offre encore l'avantage de pouvoir être rabotée, lorsqu'elle est sillonnée de traits trop nombreux et trop rapprochés. Quant à la règle il vaut mieux, pour l'usage qu'on doit en faire ici, qu'elle soit de métal; à la rigueur elle peut être de bois dur; mais il faut qu'elle soit épaisse et large, afin de pouvoir être fortement appliquée sur le papier ou sur le carton et afin qu'elle ne se dérange pas aisément. On peut se servir de l'un de ses deux bords pour couper, et de l'autre pour tracer, pourvu que l'un et l'autre soient bien droits. Aucun ne doit avoir de biseau; si l'on n'en avait qu'à biseau, il faudrait avoir soin d'appliquer la règle sur le papier ou le carton, de manière que le biseau se trouve en-dessous; sans cette précaution, il n'est guère possible de couper nettement et d'un trait ferme. Les ciseaux sont à la vérité plus commodes que le canif; cependant il est des cas où ce dernier instrument doit être préféré; par exemple, pour découper les fenêtres et d'autres ouvertures tracées sur le carton.

Le canif le plus commode et le meilleur est celui dont la lame n'est pas trop longue, et dont la pointe se termine en forme un peu arrondie du côté du dos. Quant aux ciseaux, il faut choisir ceux dont les lames ne sont pas trop courtes, afin de n'être pas obligé de faire des reprises trop fréquentes, et afin de découper plus nettement

et plus promptement. Ces deux instrumens doivent être bien tranchants : il faut avoir soin de les repasser aussitôt qu'ils sont un peu émoussés. La planche IX. offre le dessin d'un instrument plus commode que le canif pour découper en carton. *A* représente cet instrument tel qu'il est lorsqu'on veut s'en servir. Il est composé, comme on le voit, de trois parties distinctes, savoir *B* du manche en bois avec une fente pour y adapter la lame *D*. qui fait la seconde partie, et de la virole *E*, destinée à emboîter le manche et à serrer la lame placée dans la fente. En découpant, il faut éviter de passer au-delà des lignes tracées. Quand on se sert du canif, il faut donner au papier une base solide, unie et ferme, et conduire l'instrument tranchant le long de la règle sans l'entamer. Au cas que l'on ne parvienne pas à couper le papier d'un seul trait, ou que le canif ne soit pas assez tranchant, il faut y revenir à plusieurs reprises, en observant cependant d'appuyer moins fortement sur la fin qu'au commencement. Quand on prend les ciseaux, on peut d'abord découper en gros, ou à peu près, puis reprendre les détails. Cette marche est nécessaire quand la figure est entourée d'un grand nombre de triangles, de festons, etc., et quand on découpe la figure sur une grande feuille: sans cette précaution on perdrait le reste de la feuille en la pliant et en la maniant beaucoup dans l'opération. Il faut apporter un soin pariculier à bien découper et à ne pas dépasser les traits du dessin.

Par exemple, dans la longueur suivante ——————, on applique le canif à l'un des bouts de la ligne pour n'en couper qu'une partie; puis on tourne le papier ou le carton pour achever de couper toute la longueur, en commençant à l'autre bout de la ligne.

On procède autrement aux endroits où sont ménagés les portes, les fenêtres et autres ouvertures, afin d'éviter la bavure que peut laisser le trait du canif au côté opposé ; ce

qui fait un mauvais effet. Dans ce cas, on coupe de manière que le côté intérieur de l'objet tracé devienne le côté extérieur ; et alors, si les ouvertures se trouvent dessinées du côté opposé, on les perce par-ci par-là avec une fine aiguille, puis on les trace avec la pointe du compas. Cependant, si l'on veut découper ces ouvertures avec des ciseaux, quoique le canif soit préférable, il faut commencer par faire une entaille au milieu du papier, avec les ciseaux ou avec le canif.

Encore quelques remarques sur certaines bandes étroites qu'on doit ménager, au cas que l'on trace sur le papier. Afin de pouvoir réunir toutes les parties de l'objet tracé et découpé, il faut avoir soin, en découpant, de laisser une bande étroite à l'un ou à l'autre des côtés; on frotte cette bande avec de la colle ou de l'amidon, et lorsque ces deux côtés sont exactement rapprochés, on applique la bande sur le côté opposé, en passant le doigt ou le plioir sur toute sa longueur. Il ne faut donc pas oublier, en découpant, de ménager par-ci par-là de ces bandes, sans les faire ni trop larges ni trop étroites.

DE LA PLISSURE.

Il importe surtout ici de donner au papier un pli, comme on en fait aux lettres, et de lui faire suivre exactement la ligne tracée. Voici la meilleure manière de procéder : On trace d'abord fortement la ligne sur laquelle doit tomber le pli, avec une aiguille, un poinçon, ou la pointe du compas, en ayant toutefois la précaution de ne pas couper le papier par une trop forte pression ; ce qu'on évite, en inclinant le compas ou le poinçon avec lequel on trace. Ensuite on plie le papier et on le presse entre le pouce et l'index pour faire ressortir le pli ; cela fait, on étend le papier sur la planche qui sert à découper et on frotte le long du pli avec un plioir, en tenant le papier avec le

pouce et l'index de la main gauche, pour l'empêcher de vaciller. S'il y a plusieurs endroits à plier, et qu'il faille plier doublement le papier l'un sur l'autre on a soin de défaire le premier pli. Les bandes qui servent à affermir l'ouvrage doivent être très étroites ; les bords du papier appliqués l'un sur l'autre, doivent se rapporter exactement.

Si, au lieu de papier on se sert de carton mince, on coupe, avec la pointe du canif, le quart de l'épaisseur de ce carton le long des lignes tracées pour les plis, lesquels ne seraient pas assez vifs, si l'on se contentait de plier sans avoir fait le trait dans le carton avec le canif.

DE L'ASSEMBLAGE DES PARTIES
A LA COLLE OU A L'AMIDON.

Premièrement on applique sur les bandes de l'amidon, ou de la colle, dont la couche doit être bien égale et fort mince ; il faut tenir fortement en frottant avec la colle, afin que le papier ne s'échappe pas sous le doigt ou sous le pinceau, ne contracte aucun mauvais pli, ou ne se déchire pas ; les bandes qui servent à affermir, doivent être appliquées par-dessous et non par-dessus. Cela fait, on presse tout le long de la bande, assez fortement pour que tout l'amidon superflu sorte et reflue vers les bords ; on l'enlève avec la pointe d'un couteau, ou une pièce de bois ayant cette forme. Il ne faut pas vouloir coller trop de surfaces à la fois ; il est souvent bon d'attendre que l'une soit sèche avant d'en venir à l'autre ; du reste il faut y mettre beaucoup de propreté. Pour étendre la colle ou l'amidon, on se sert d'un petit pinceau, ou d'une spatule ; on place le développement sur une feuille de papier propre ; pour presser et appliquer les parties frottées de colle ou d'amidon, on prend le plioir où le couteau de bois ; on emploie aussi un linge propre et fin dont on enveloppe l'index, pour en obtenir une espèce de tampon. On place aussi sous le papier une surface unie et ferme.

Pour bien affermir les parties, il faut que l'amidon ou la colle soit plutôt épaisse que trop liquide ; la colle ne doit pas être employée trop chaude ; on doit le plus souvent la laisser quelques instants sur la partie frottée, avant de l'appliquer et de l'étendre. Il y a certaines parties qui, pour être collées, demandent à être attachées avec du fil, ou avec un petit sergent de bois qu'on peut aisément faire soi-même.

PRÉPARATION DE LA COLLE

ET DE L'AMIDON.

Il est bon de pouvoir préparer soi-même la colle ou l'amidon dont on a besoin pour ce genre de récréation, ou d'être à même d'indiquer la manière de préparer l'une et l'autre. La colle de bonne qualité doit être transparente, lorsqu'on la présente à la lumière. Quand on s'en est procuré de cette espèce, on la concasse en petits morceaux, après l'avoir enveloppée dans un linge ; cette précaution est nécessaire si l'on ne veut pas perdre une grande partie de ce qui saute en éclats, quelque fois à une grande distance. On l'amollit ensuite dans l'eau, qui ne doit pas être en trop grande quantité ; elle ne doit recouvrir que légèrement la colle ; on la fait dissoudre petit-à-petit sur un feu modéré, en l'empêchant de bouillir. Elle aura acquis la fluidité et la consistance nécessaires, quand, en y plongeant une petite spatule, elle en dégouttera comme du blanc d'œuf, ou comme de l'huile un peu épaisse. Comme elle se durcit aisément, il faudra la chauffer un peu, et aussi souvent qu'il sera nécessaire, pour lui rendre la fluidité qu'elle doit avoir. — Pour préparer la colle de farine, on prend de l'amidon, de la fine farine de froment ou de la fécule de pommes de terre à raison de 90 à 100 gram. par litre eau ; on en fait, en la délayant dans l'eau, une espèce de bouillon que l'on fait cuire, en ayant soin

de le remuer jusqu'à ce qu'il ait la consistance nécessaire. Afin de l'empêcher de fermenter et de devenir aqueux, il faut avoir soin de retirer le pinceau ou la spatule du vase qui contient l'amidon. La colle forte a l'avantage de sècher plus promptement; la colle de farine au contraire demande moins de précautions dans l'usage qu'on en fait. Si l'on ne travaille pas aussi promptement avec la dernière, on travaille du moins plus proprement.

DU CHOIX DU PAPIER,

OU DU CARTON.

Il importe beaucoup de faire un bon choix du papier dont on veut faire usage, pour y tracer les développements des objets qu'on a à représenter. Il y en a de bien des espèces. Quant à l'usage auquel on le destine, il y a du papier de musique, d'écriture, d'impression, d'emballage, etc.; quant à sa qualité, il y en a de fort, de faible, de raide, de collé, de non collé; et quant à la couleur il y en a de blanc, de gris, de bleu, de doré, d'argenté. etc. Il y a aussi plusieurs espèces de carton; il y en a de mince, d'épais, de serré, de mou, de lissé, de raboteux. Il faut donner la préférence au papier qui est fort, fin, uni, qui n'a aucune tache, aucune inégalité, aucun pli, trou, ou autres défauts. Le bon papier doit être fort, uni et doux au toucher. On reconnait le bon papier quand il ne se déchire pas aisément à l'endroit où l'on a fait une raie avec le tranchant de l'ongle du pouce; quand en pliant les coins de la feuille, ils reprennent leur premier état; quand la langue appliquée dessus ne s'y attache pas; quand l'encre des caractères qu'on y a tracés, ne perce pas au travers; quand, en le présentant à la lumière, on n'aperçoit aucun nuage, aucune tache plus transparente que le reste de la feuille. Il faut surtout choisir celui qui a de la force et de la raideur. Quant au carton

on doit donner la préférence à celui qui est fort et bien uni ; pour les petits objets on prend de celui qui sert aux cartiers.

Pour ce qui concerne la manière de RECOUVRIR EN PAPIER coloré, il faut remarquer que cette opération doit se faire avant toutes celles dont il a été fait mention, afin qu'elle réussisse mieux et se fasse plus aisément. Voici comment on s'y prend : on frotte les deux feuilles avec de l'amidon ou de la colle forte, en observant que l'une de ces feuilles soit moins chargée d'amidon que l'autre ; il faut ôter tout ce qui pourrait former quelqu'inégalité, comme grains de sable, morceaux de papier, brins de paille, de bois, etc. ; on pose ensuite une feuille sur l'autre aussi promptement que possible ; cela fait, on presse et l'on frotte, en appliquant dessus une autre feuille de papier bien sec, le tout sur une surface unie et sèche. On place ces feuilles ainsi collées sous une presse, ou entre deux planches unies, jusqu'à ce qu'elles tiennent fortement et qu'elles soient parfaitement sèches. Il faut encore remarquer que la colle n'ôte pas son lustre au papier lissé comme fait l'amidon ; mais pour cela elle doit être beaucoup plus liquide qu'on ne l'a prescrit plus haut.

CHOIX DES COULEURS,

LEURS MÉLANGES ET LA MANIÈRE DE LES APPLIQUER.

Au lieu de recouvrir en papier le modèle, on peut le colorier ou le peindre ; pour cela on se sert des couleurs suivantes :

Pour le ROUGE, on prend du carmin, de la laque de Paris, ou de la laque du Levant, de la laque colombine, du vermillon.

Pour le BLEU, du bleu de Prusse, du cendre bleu, de l'indigo.

Pour le JAUNE, de la gomme gutte, du stile de grain, du jaune de Naples, de l'ocre.

Pour le VERD, du verd de vessie, du verd de montagne, ou de terre, du verd de mer, du verd d'Iris.

Pour le BRUN, du bistre, de la terre de Cologne, de la terre d'ombre.

Pour le NOIR, du noir de fumée, du noir d'ivoire, de l'encre de Chine.

Pour le BLANC, du blanc de Céruse de Venise.

En mêlant ces couleurs, on en obtient plusieurs autres, comme l'ORANGE qui est composé de jaune et de rouge ; le VERD, qui l'est de jaune et de bleu ; le VIOLET, de bleu et de rouge ; le BRUN, de rouge et de noir ; le GRIS, de blanc et de noir, etc., en sorte qu'au moyen de ces différents mélanges, on n'a pas besoin de toutes les couleurs indiquées plus haut.

Quand on veut employer ces couleurs, il faut en délayer une quantité suffisante dans des tasses ou godets de faïence, de porcelaine, ou de verre, en employant l'eau pure pour l'encre de Chine, la gomme gutte, le verd de vessie, et pour les autres, l'eau gommée ou sucrée. La laque et le bistre doivent être plus gommés que les autres couleurs.

Pour s'assurer si les couleurs sont suffisamment gommées, on les appliquera sur le papier, et dès qu'elles seront bien sèches, on passera le doigt par-dessus. Si elles s'y attachent comme de la poudre, c'est une marque qu'il n'y a pas assez de gomme, et alors il en faudra mettre davantage dans l'eau avec laquelle on détrempe. Il faut prendre garde aussi de n'en pas trop mettre ; ce qu'il est facile de remarquer, en ce qu'elles deviennent gluantes et luisantes. Quand on veut donner plus de force, plus d'intensité à la couleur, on n'a qu'à la gommer davantage. Dans un verre d'eau ordinaire, il faut gros comme le pouce de gomme et la moitié de sucre candi. Cette dernière substance empêche les couleurs de s'écailler, quand elles sont appliquées, ce qui arrive ordinairement, quand on n'y en met pas, ou que le papier est gras.

Il faut tenir cette eau gommée dans une bouteille bien propre et bouchée, et n'en jamais prendre avec le pinceau chargé de couleur.

On met de cette eau dans la coquille ou le godet avec la couleur que l'on veut détremper, et on la délaye avec le doigt jusqu'à ce qu'elle soit bien fine ; ou si l'on a des couleurs en bâton, ce qui vaut mieux, on met un peu d'eau gommée dans le godet et l'on agite le bâton en tournant au fond du même godet, jusqu'à ce que les parties du bâton se soient suffisamment délayées dans l'eau par ce frottement.

Pour étendre et appliquer les couleurs, il faut de bons pinceaux ; pour les bien choisir, on les mouille un peu en les passant entre les lèvres, et en les tournant sur le doigt ; si tous les poils restent réunis et forment la pointe, les pinceaux sont de bonne qualité ; mais ils ne valent rien, si les poils s'écartent et forment plusieurs pointes. On se sert d'un pinceau plus grand pour les surfaces larges ; il ne faut pas le trop charger, ni trop appuyer dessus ; on le passe légèrement sur les surfaces qu'on se propose de colorier. On fait le mélange des couleurs plutôt un peu plus épais que trop fluide, et l'on ne repasse un endroit que lorsque le premier coup de pinceau est sec. Quand on s'est servi du pinceau et qu'on veut l'employer pour appliquer une autre couleur, il faut avoir soin de le bien laver, en le plongeant à plusieurs reprises dans de l'eau propre, qu'il faut renouveler souvent, et en le frottant plusieurs fois aux parois du verre ou du vase qui contient l'eau destinée à cet usage. Il faut éviter de porter à la bouche le pinceau chargé de couleur pour le rendre pointu, la plupart des couleurs étant de nature à gâter l'estomac et à nuire à la santé. Enfin il faut avoir soin, en employant le papier, de ne représenter les objets ni trop grands, ni trop compliqués, ni trop petits, puisqu'alors ils seraient trop difficiles à faire. Quand on prend du carton, on peut donner aux objets de plus grandes proportions.

Quoiqu'il soit permis de modeler de la même grandeur les

objets qui diffèrent beaucoup entr'eux sous ce rapport, par exemple, une chaise aussi grande qu'une maison, il ne faut cependant pas oublier que dans cette manière de modeler il ne s'agit le plus souvent que de rendre la forme extérieure d'un objet ; qu'on ne pousse pas l'exactitude jusqu'aux petits détails ; pour une écritoire, par exemple, on se borne à représenter les bords supérieurs de l'encrier et du sablier. Mais quand on exécute en grand avec du carton, on peut pousser l'imitation jusqu'aux plus petites parties. Au surplus il faut commencer par imiter les choses faciles avant d'en entreprendre de difficiles. La marche à suivre ici, est comme en toutes choses, du facile au difficile, du simple au composé.

CHAPITRE II.

EXERCICES PRÉPARATOIRES POUR DESSINER
OU TRACER A LA RÈGLE ET AU COMPAS.

§ 1er. *Tracer une ligne droite.*

On applique à la règle, le plus également qu'il est possible, la pointe ou le crayon, que l'on fait glisser le long de cet instrument.

Remarque. — Si la LIGNE n'est pas tirée finement, et qu'elle ait une largeur trop sensible, un pareil trait n'est plus proprement une ligne, mais quelque chose qui a en même temps une longueur et une largeur, et qu'on nomme par conséquent une SURFACE.

Cependant les lignes qu'on trace sur le papier ou toute autre surface, ne peuvent être sans quelque largeur, parce que le crayon, la plume, ou en général l'instrument dont on se sert, n'est jamais terminé par une pointe que l'on puisse regarder comme n'ayant ni longueur ni largeur; aussi ces lignes doivent-elles être regardées comme la représentation des lignes proprement dites.

§ 2. *Prendre avec le compas la longueur d'une ligne; par exemple :* B C. (Pl. 1, fig. 1.)

On ouvre le compas jusqu'à ce que les pointes tombent exactement sur les points où commence et finit la ligne, par conséquent ici en *B* et en *C*.

Remarque.— On nomme point l'endroit où commence une ligne et celui où elle se termine, ainsi que celui où une ligne en coupe une autre, par exemple *C* (fig. 59).

§ 3. *Prendre la longueur d'une assez grande ligne et la porter sur une autre, par exemple, d'une ligne*

aussi longue que ce feuillet, ou deux, trois fois aussi longue.

On partage, par des points ou de fins traits, la ligne en plusieurs parties de longueur arbitraire ; on trace ensuite une autre ligne ; ou bien on prend la ligne donnée, et l'on y porte avec le compas les parties en question comme elles se suivent ; ou bien encore on prend toute la ligne au moyen d'une règle ou de toute autre chose propre à cet effet, comme une bande de papier plié. On applique cette règle ou ce papier sur la ligne, et l'on en marque la longueur par des points ou de petits traits, puis on la porte de nouveau de la même manière.

§ 4. *Indiquer exactement sur une autre ligne les divisions ou les distances des points marqués sur une ligne donnée.*

Si la ligne n'est pas fort longue, comme celle de la pl. 1re, fig. 2, le plus convenable est de porter, non les divisions de cette ligne, comme elles se succèdent, mais les distances BC, BD, DF ou FG, DG, CG, ensorte que l'on commence toujours en B ou en G. Mais cette ligne est-elle d'une longueur considérable, on prend la règle ou une bande de papier, et l'on procède de la manière indiquée au § 3.

§ 5. *Indiquer la plus proche distance d'un point à une ligne opposée; par exemple, la distance du point* B *à la ligne* CD, pl. 1, fig. 3.

On pose une pointe du compas au point B, et on l'ouvre jusqu'à ce qu'on puisse décrire avec l'autre pointe un petit arc, qui, tel qu'il est représenté dans la figure, n'est presque pas distant de la ligne, ne la coupe point, et ne fait que l'effleurer. Dans ce cas, les deux pointes du compas renferment entre elles la distance désirée.

§ 6. *Diviser avec le compas une ligne en deux parties égales ; par exemple*, B C, fig. 4.

On ouvre le compas jusqu'à ce que la distance des deux pointes fasse la moitié de la ligne, puis on examine si cette ligne se trouve exactement divisée par cette ouverture, ou si elle ne l'est pas. S'il reste quelque chose, comme *B D*, on laisse reposer une pointe du compas en *F*, et on l'ouvre encore de la moitié de *B D*, à vue d'œil. S'il reste, au contraire, encore quelque excédant de la ligne, par exemple, *B F* (pl. 1re, fig. 5), on laisse reposer une pointe du compas en *D*, et on le referme, à vue d'œil, de la moitié de *B F*. Dans l'un et l'autre cas, on examine de nouveau si, par l'ouverture actuelle du compas, la ligne est divisée exactement en deux parties égales ; dans le cas contraire, on continue le procédé indiqué, jusqu'à ce qu'on rencontre le point exact.

§ 7. *Diviser une ligne avec le compas en plusieurs parties égales ; par ex., la ligne* B C *en trois parties.*

On ouvre le compas jusqu'à ce que son ouverture fasse la troisième partie de cette ligne ; on porte cette troisième partie sur la ligne *B C* (pl. 1, fig. 6), trois fois successivement, sans qu'on aperçoive les traces du compas. Cette partie se trouve-t-elle trop petite, et reste-t-il par conséquent quelque chose de la ligne, comme *B D* (fig. 6), on laisse reposer en *F* une pointe du compas, puis on l'ouvre de la distance du tiers de *B D*. Ce tiers est-il trop grand, et reste-t-il encore quelque chose au-delà de la ligne, comme *B F* (fig. 7), on rapproche les jambes de l'instrument de la distance du tiers de *B F*, en laissant reposer une pointe en *D*. Au cas que la partie prise d'abord ait été trop petite ou trop grande, on examine encore si le tiers en résulte exactement ; sinon, l'on continue ce tâtonnement jusqu'à ce qu'on réussisse.

Remarque. — Tout comme on divise une ligne en trois parties égales, de même on peut la diviser en quatre, cinq, etc., avec cette différence néanmoins qu'il faut diviser encore ce qui reste avec le nombre qui sert à la division. Lorsqu'il y a beaucoup de parties, il y a un avantage de diviser d'abord en un petit nombre de parties, puis chacune de celles-ci séparément; par exemple, dans la division en six parties, on peut d'abord diviser en deux parties, puis encore en trois; ou bien, premièrement en trois puis encore une fois en deux. Le livret indique le nombre qui doit servir de diviseur. A-t-on une ligne à diviser en 20 parties égales, ce nombre 20 provenant de 4 fois 5, on n'aura qu'à diviser la ligne d'abord en quatre parties, puis en 5; ou bien, en 5 parties premièrement, puis en 4.

§ 8. *Déterminer la longueur d'une ligne précisément au milieu d'une autre ligne* (fig. 8), *la ligne* B C *sur celle* D F.

On porte la plus petite ligne *B C* sur la plus grande *D F*, de *F* en *G*, et l'on divise le reste de *D G* en deux autres parties égales. Chacune de ces parties est alors la distance à laquelle doivent se trouver les points des extrémités de la petite ligne, de ceux de la plus grande, et l'on marque avec des points cette distance, en partant des extrémités de la grande ligne vers le centre.

§ 9. *Déterminer plusieurs fois une ligne sur une autre plus longue, ensorte qu'il reste de chaque côté de la moyenne division, des intervalles égaux; par exemple, la ligne* b c *sur la ligne* B C (fig. 8').

On porte successivement la ligne *b c* trois $\frac{2}{3}$ fois sur la ligne *B C*, puis on divise ce qui reste en autant de parties moins une qu'on a porté de fois *b c* sur *B C*. Cela fait, posant la pointe du compas au point *d*, on l'ouvre jusqu'au

point h, qui partage le reste. Le compas ainsi ouvert, on le porte successivement de B en b, de g en c, de C en e et de b en f; alors les lignes ab et ef seront les intervalles égaux qui doivent se trouver entre la ligne bc portée trois fois sur la ligne BC.

§ 10. *Porter une petite ligne sur une plus grande plusieurs fois, ensorte que la petite soit à égale distance des deux extrémités de la grande, et qu'il reste des intervalles égaux.* (Fig. 9 et 10.)

On porte, comme dans l'exercice précédent, la ligne bc sur la ligne DF, trois fois de D en F; puis on divise le reste en autant de parties plus une qu'on a porté de fois la ligne bc sur la ligne DF, c'est-à-dire, en 4 parties. Cela fait, on porte sur la ligne DF, en commençant en D, l'une des 4 parties égales du reste, puis la ligne bc; plaçant alors la pointe du compas en D et l'ouvrant jusqu'en H, on porte cette distance trois fois sur la ligne DF; recommençant la même opération de F en D, on aura sur la ligne DF la ligne bc portée 3 fois, et ayant de chaque côté des intervalles égaux.

Remarque. — D'après ce procédé, on peut diviser les fenêtres et les portes, et résoudre de semblables problèmes.

§ 11. *Faire que deux lignes se rencontrent sur le modèle de deux autres; par exemple*, pl. 1, fig. 11, *abstraction faite ici des arcs ponctués, les lignes* BD *et* CD, *comme les deux autres* FG *et* BG.

On tire la ligne CD avec la même ouverture de compas, et des points où doit se faire la rencontre de D et de G, on décrit des arcs; ensuite de K en L, on porte la longueur de l'arc qui se trouve entre les lignes FG, GB, puis l'on tire, par les points D et L, une ligne qui rencontre la ligne CD, de même que la ligne FG rencontre la ligne BG.

1re *Remarque*. — Une semblable ouverture de deux lignes qui se rencontrent en un point qu'on appelle le sommet, forme un angle, qui, relativement à l'ouverture plus ou moins grande des lignes, est droit ou aigu, ou obtus. Une ligne abaissée perpendiculairement à l'extrémité d'une autre ligne, forme un angle droit qui a 90 degrés. On appelle angle aigu celui qui est plus petit qu'un angle droit; celui qui est plus grand qu'un angle droit s'appelle obtus. Dans ces deux derniers angles, une ligne est oblique ou inclinée sur l'autre : dans l'angle droit, elle est perpendiculaire sur l'autre, et réciproquement.

2e *Remarque*. — Décrire un arc d'un point déterminé, c'est poser une pointe du compas sur le point et former cet arc avec l'autre pointe.

§ 12. *Tirer une ligne perpendiculaire sur une autre ligne; par exemple* (fig. 12), *la ligne* B C *sur la ligne* D F.

La manière la plus expéditive est d'employer l'équerre GHK. A cet effet, on place une règle le long de la ligne sur laquelle on veut tirer la perpendiculaire, c'est-à-dire, le long de DF; on fait glisser le côté le plus court GH de l'équerre sur cette règle, jusqu'à ce qu'il soit arrivé à l'endroit proposé; puis on abaisse le long du bord KH de l'équerre, la ligne demandée.

Manière de s'assurer de la justesse d'une équerre.

On trace, de la manière indiquée ci-dessus, une ligne perpendiculaire sur une autre; on tourne l'équerre sur la perpendiculaire tracée, en tenant la règle bien fixée sur l'autre ligne; puis l'on avance cette équerre le long de la règle jusqu'à la ligne perpendiculaire. La ligne et l'angle

s'accordent-ils de nouveau, l'équerre est bien fait; dans le cas contraire, il faut la faire retoucher par le menuisier.

§ 13. *Tirer, sans équerre, d'un point donné, une perpendiculaire; par ex.* (fig. 13) *du point* B *la ligne perpendiculaire* BC *sur la ligne* DF.

Du point B on décrit deux petits arcs qui coupent la ligne DF en G et en H; de ses points d'intersection $G H$, on décrit encore avec la même ouverture de compas, ou toute autre ouverture, d'autres arcs qui se croisent sous la ligne DF en K. On tire ensuite, en plaçant la règle sur les points B, K, la ligne BC, qui se trouve être la perpendiculaire à la ligne DF.

Remarque. — On peut couper une ligne droite en deux parties égales, si des extrémités de cette ligne et d'une même ouverture de compas, on décrit deux arcs qui s'entrecoupent en dessus et en-dessous, et si, par ces points, l'on tire une ligne.

§ 14. *Au-dessus d'un point pris sur une ligne, élever, sans équerre, une autre ligne perpendiculaire* (fig. 14); *par ex. sur le point* B *de la ligne* CD, *la perpendiculaire* BF.

On pose une pointe du compas au point donné B; avec l'autre pointe, à une ouverture prise à volonté, on trace de petits arcs qui coupent la ligne CD en G et en H; puis des points G, H, on décrit deux autres petits arcs qui se croisent en F, au-dessus de la ligne CD; enfin l'on tire, par les points B et F, la ligne BF, qui, si l'on a bien opéré, sera la perpendiculaire demandée.

§ 15. *Tirer également, sans équerre, à l'extrémité d'une ligne, une autre ligne perpendiculaire* (fig. 15)

sur le point B *de la ligne* B C, *la perpendiculaire* BF.

On choisit à volonté le point G sur la ligne B C, et l'on décrit, avec une même ouverture de compas, des points B et G, deux petits arcs qui se coupent en H; puis on tire par les points G, H, la ligne F G; on fait F H aussi longue que G H, et l'on tire alors la ligne B F, qui est la perpendiculaire demandée.

§ 16. *Diviser un angle en plusieurs parties égales* (fig. 16), *l'angle* B C D *en cinq parties.*

Du sommet C de l'angle, on décrit avec une ouverture quelconque de compas, un arc de G en F. On partage l'arc compris entre les deux côtés de l'angle en autant de parties égales qu'on le désire (§ 7), ici en 5 parties; alors de C on tire des lignes par ces points de division.

Remarque. — Un angle est plus ou moins grand, à proportion que l'arc est plus ou moins grand lui-même. La longueur des lignes qui renferment l'angle, ne détermine point la grandeur de ce dernier, mais c'est l'inclinaison mutuelle de ces lignes.

§ 17. *Tirer une ligne parallèle à une autre* (fig. 17), *la ligne* DF *parallèle à* B C.

On pose successivement, aux extrémités de la ligne *B C*, une pointe du compas; et avec l'autre pointe du compas, ouvert autant que le comporte la distance des deux lignes, on décrit de petits arcs au-dessus de la ligne *B C*; puis on place la règle sur ces arcs, et l'on tire la ligne *D F*, de manière que ces arcs n'en soient qu'effleurés.

§ 18. *Autre procédé pour tirer une ligne parallèle à une autre* (fig. 18), *la ligne* DF, *parallèle à la ligne* B C.

On élève les lignes perpendiculaires sur la ligne *B C* (§ 12); on détermine sur ces perpendiculaires la longueur égale à la distance à laquelle doit être menée la parallèle; puis on tire cette dernière ligne par les points désignés.

1re *Remarque*. — Toutes les lignes perpendiculaires abaissées sur une autre ligne, sont parallèles entre elles.

2e *Remarque*. — Lorsqu'on a plusieurs perpendiculaires à tracer, pour abréger et pour éviter en même temps la confusion qui pourrait naître de la multitude de traits dont il faudrait alors charger le dessin, on emploie l'équerre, qui est formée tantôt de deux règles perpendiculaires l'une à l'autre, et assemblées par une charnière pour pouvoir être pliées l'une sur l'autre lorsqu'on n'en fait pas usage; tantôt d'une seule pièce de bois ou de cuivre, comme nous l'avons dit plus haut. On applique une de ces règles à l'un des côtés de l'équerre sur la ligne proposée, en observant de faire glisser ce côté jusqu'à ce que le second passe par le point donné; alors faisant glisser le crayon ou la plume le long du second côté de l'équerre; on a la parallèle demandée.

§ 19. *Tirer, par un point hors de la ligne, une autre ligne qui soit parallèle* (fig. 19), *par le point* B, *la ligne* B F *parallèle à* C D.

On cherche, ainsi qu'il est prescrit au § 5, la distance où est le point *B* de la ligne *C D*; on pose une pointe du compas sur la ligne *C D*, à peu près en *C*, et l'on décrit au-dessus de cette ligne un petit arc; on place exactement la règle sur cet arc et sur le point *B*, puis on tire la ligne *B F*.

§ 20. *Indiquer la distance de deux lignes parallèles.*

On procède selon le § 5 ; alors sur l'une des deux lignes, n'importe où, l'on prend un point duquel on décrit un arc qui touche exactement l'autre ligne ; cette ouverture du compas est alors la distance demandée. Ou bien, on pose la règle sur l'une des deux lignes, et l'on trace au-dessus, au moyen de l'équerre, une ligne perpendiculaire qui coupera l'autre parallèle ; la longueur de cette ligne perpendiculaire entre les deux parallèles, est la distance demandée.

Remarque. — Ce procédé fournit le moyen d'indiquer la longueur ou la largeur entre les portes, les fenêtres, etc.

§ 21. *Réunir à leurs extrémités trois lignes données, pour en former un triangle ;* (Fig. 20) *les lignes* B C, D F, G H.

On tire la ligne KL égale à la ligne GH, puis avec DF, du point L, on trace au-dessus de la ligne KL, un petit arc, et avec BC, du point K, un autre arc, qui coupe le précédent au point d'intersection M ; aux points K et L, on applique la règle, puis l'on tire les lignes KM, LM. On peut aussi commencer par un autre ligne que GH.

Remarque. — Les Géomètres entendent par FIGURE, un espace terminé de tous côtés ; le triangle est la plus simple de toutes les figures RECTILIGNES: C'est une surface bornée par trois côtés qui forment trois angles. Si cette surface est bornée, par trois lignes courbes, le triangle se nomme SPHÉRIQUE OU CURVILIGNE.

§ 22. *Décrire un triangle équilatéral, c'est-à-dire qui a ses trois côtés égaux,* (Fig. 21) *avec la ligne* B C, *le triangle équilatéral* D F G.

Sur la ligne DG, égale à BC, et des extrémités D, G,

on décrit deux petits arcs au-dessus de cette même ligne, et par le point d'intersection F, on trace les lignes DF, DG.

§ 23. *Tracer un triangle Isocèle, cest-à-dire, qui à seulement deux côtés égaux,* (Fig. 22) *avec les deux lignes* BE, DF, *le triangle isocèle* GHK.

On tire la ligne GK, égale à DF, et avec la longueur BE, et des points G, K, on décrit de petits arcs; puis du point d'intersection, on trace les lignes GH, KH. On peut aussi procéder d'après le § 21.

§ 24. *Décrire un triangle rectangle, c'est-à-dire, dont deux côtés forment un angle droit,* (Fig. 23).

On tire deux lignes perpendiculaires l'une à l'autre (§ 12), de la longueur de celles qui sont données, puis on mène une autre ligne par les extrémités de ces perpendiculaires. — Ou bien (Fig. 23), on partage la plus grande ligne en deux parties égales, et du point de division, on décrit sur cette ligne une demi-circonférence de cercle; ensuite avec la longueur de la ligne courbe, on décrit de C un petit arc qui coupe le demi-cercle en D; puis on tire les lignes BD, CD.

1^{re} *Remarque.* — Dans un triangle rectangle, on nomme CATÉTES, les deux côtés qui renferment l'angle droit; le troisième côté, qui est toujours le plus long, s'appelle HYPOTHÉNUSE, et est opposé à l'angle droit.

2.^e *Remarque.* — A-t-on tracé exactement un angle droit de la manière prescrite ci-dessus, ou selon les § 13, 14, 15, on peut aussi s'assurer si une équerre est juste; pour cet effet on n'a qu'à poser l'angle droit de cet instrument sur celui qui est tracé sur le papier, et voir alors si l'un se rapporte exactement à l'autre.

§ 25. *Copier exactement un triangle quelconque.*

On envisage les côtés du triangle proposé comme des lig-

nes données : le triangle est-il scalène, c'est-à-dire, de côtés inégaux, on procède selon qu'il est indiqué au § 21 ; est-il isocèle, on procède ainsi qu'il est prescrit au § 22 ; est-il équilatéral, on se conforme au § 23 ; enfin est-il rectangle, le § 24 prescrit ce qu'on a à faire.

§ 26. *Réunir à leurs extrémités quatre lignes* (Fig. 24), *les lignes* BC, DF, GH, KL, *pour en former un quadrilatère.*

On tire deux lignes, n'importe lesquelles, *BC*, *DF*, par ex., sous un angle donné ou pris à volonté *NM*, *MQ* ; de *N*, avec la ligne *GH*, on décrit un petit arc en *P*, et de *Q*, avec la ligne *KL*, un autre arc qui coupe le premier. On pose ensuite la règle sur le point d'intersection *P* et sur les points *N*, *Q*, puis l'on tire les lignes *NP*, *PQ*.

Remarque. — Selon qu'on change la disposition ou l'arrangement des lignes, il en résulte une variété dans la forme de semblables figures comprises entre quatre lignes droites, formant quatre angles, et qu'on nomme QUADRILATÈRES. Le TRAPÈZE est un quadrilatère dont les quatre côtés sont inégaux, mais dont deux sont parallèles. Le TRAPÉZOIDE n'a les côtés ni parallèles, ni égaux.

§ 27. *Tracer un carré, c'est-à-dire une figure dont tous les côtés sont égaux et forment des angles droits* (Fig. 25), *avec la ligne* CB, *le carré* BD, FG.

On tire la ligne *BD*, égale à la ligne donnée *BC* ; on élève avec l'équerre deux perpendiculaires aux points *D*, *B* ; on leur donne la longueur de *BC* ou de *BD*, puis on tire la ligne *FG*.

§ 28. *Tracer un Rhombe, autrement Lozange, c'est-à-dire un parallélogramme dont les côtés sont égaux, les angles*

inégaux (Fig. 26), *avec la ligne* B C, *le Rhombe* D F G H.

On tire les lignes DF, DH égales chacune à BC, sous un angle donné ou pris à volonté ; on prend encore une fois cette même ligne BC, et des points F, H, on décrit de petits arcs qui se croisent en G ; puis par les points F, G, H, on mène les lignes FG, GH.

§ 29. *Tracer un carré long ou un rectangle, c'est-à-dire, une figure quadrilatère qui, comme le carré, a des angles droits, mais dont les côtés opposés seulement sont égaux, ou les côtés contigus inégaux* (Fig. 27), *avec les lignes* B C, D F, *le carré long* G H K L.

On tire aux extrémités de la ligne GL, égale à DF, les perpendiculaires GH, KL, égales chacune à BC, la plus petite des deux lignes données, puis on mène la ligne HK. On peut aussi, au lieu de la grande ligne, prendre premièrement la plus petite.

§ 30. *Tracer un Rhomboïde ou un Rhombe alongé, c'est-à-dire une figure quadrilatère qui, comme le rhombe, a des angles obliques ou inégaux, et les côtés opposés égaux, ou les côtés contigus inégaux, comme le carré long* (Fig. 28), *avec les lignes* B C, D F, *le Rhomboïde* G H K L.

On tire sous un angle donné, ou pris à volonté, les lignes BC, DF, ou les lignes GH, GL, qui leur sont égales ; on prend avec le compas la longueur de la ligne BC, et de L on décrit un petit arc en K ; on prend également la longueur DF, et du point H, on décrit encore un arc qui coupe le premier, enfin par le point d'intersection et par les points H, L, on mène les lignes HK, KL.

Remarque. — On nomme aussi PARALLÉLOGRAMMES, les quatre dernières figures, parce que leurs côtés opposés sont pa-

rallèles. Ainsi, il y a quatre sortes de parallélogrammes ; le RHOMBE, le RHOMBOÏDE, le RECTANGLE et le CARRÉ. La ligne qui va de l'extrémité de chacun de ces parallélogrammes à l'autre extrémité opposée, en passant par le centre, se nomme DIAGONALE.

§ 31. *Tracer un trapèze* B C D F, *dont la plus petite de lignes parallèles se trouve au-dessus du milieu de la grande* (Fig. 29).

On prend la petite ligne, qu'on détermine selon le § 8 exactement au-dessus du milieu de la grande ; puis en G et H, on abaisse sur la ligne BC, les perpendiculaires FG, DH, égales à la distance des parallèles BC, DF, et l'on trace les lignes BF, CD, DF.

Remarque. — On procède de la même manière, si le trapèze est disposé différemment.

§ 30. *Copier un polygone irrégulier, c'est-à-dire, une figure qui a plus de quatre côtés inégaux* (Fig. 30), *le polygone* B C D G F.

On partage la figure en triangles, puis on les copie, ainsi qu'il est prescrit au § 25.

On nomme POLYGONES, les figures qui ont plus de quatre côtés. Le polygone prend un nom particulier du nombre de ses côtés.

Un Polygone de 5 côtés se nomme . . .	Pentagone.
De 6 côtes	Hexagone.
De 7	Eptagone.
De 8	Octogone.
De 9	Enneagone.
De 10	Décagone.
De 11	Endécagone.
De 12	Dodécagone.

Tous ces polygones sont RÉGULIERS quand ils ont tous leurs côtés égaux, IRRÉGULIERS, quand ils n'ont pas leurs côtés égaux.

§ 33. *Décrire un polygone régulier, la droite* AB, *étant donnée* (Fig. 30').

Faites, à chacune des extrémités de AB, des angles égaux, chacun à la moitié de l'angle du polygone ; de cette façon les côtés du triangle isocèle ABC se couperont mutuellement au centre du cercle C. Du point C, prenez avec le compas la ligne CA, rayon du cercle dont vous décrirez la circonférence de la ligne donnée AB.

Remarque. — Le CERCLE est une figure plane terminée par le contour d'une seule ligne courbe, qu'on appelle CIRCONFÉRENCE, dont tous les points sont également éloignés d'un point qu'on nomme CENTRE. L'ARC de cercle est une partie de la circonférence d'un cercle : tel est AD (Fig. 51). Le DIAMÈTRE d'un cercle est une ligne droite qui passe par le centre$_2$ et dont les deux extrémités sont terminées par la circonférence ; tel est DE (Fig. 58). Toute ligne bornée par la circonférence, sans passer par le centre, est appelée CORDE ; telle est BA (Fig. 51). Une ligne tirée du centre à la circonférence, se nomme RAYON ; telle est CA (Fig. 50'). Tout rayon comprend deux diamètres. Les Géomètres ont divisé le cercle en 560 parties qu'on nomme DEGRÉS. Chaque degré se divise en 60 parties, qu'on appelle MINUTES ; chaque minute en 60 parties, qu'on appelle SECONDES.

§ 34. *Décrire un cercle par trois points donnés* A, B, D, *qui ne sont point sur une ligne droite* (Fig. 31).

Ayant réuni les 5 points donnés A, B, D, par deux droites AB, BD, qui seront les cordes du cercle qu'il faut décrire, coupez ces cordes en deux parties égales, et tirez les lignes MN, OP, qui se rencontreront au point C. Ce point

C sera le centre du cercle dont la circonférence passera par les trois points donnés A, B, D. Ainsi, en ouvrant le compas de la longueur de C B, du point C, comme centre, décrivez une circonférence qui passera par les points A, B, D.

Remarque. — On procède de la même manière, lorsqu'il s'agit de trouver pour une circonférence ou pour une partie seulement de la circonférence d'un cercle, le point d'où il a été décrit, ou d'où il peut être décrit, au cas qu'il ne soit pas visible, en prenant à volonté trois points sur la circonférence ou sur l'arc du cercle. C'est ainsi qu'on pourrait achever la circonférence d'un bassin circulaire dont l'architecte n'aurait fait qu'une partie.

§ 35. *Décrire sur et avec une ligne donnée un polygone régulier* (Fig. 32), *sur et avec la ligne* B C, *un pentagone.*

On élève d'abord, conformément à ce qui est prescrit au § 12, la perpendiculaire C D; de C, on trace avec le compas ouvert de la longueur de B C l'arc B F, puis on divise le quart de cercle B D en autant de parties égales que le polygone doit avoir de côtés, en 5, par ex. On porte de D en F, une de ces cinq parties; on tire ensuite la ligne C F égale à B C, et l'on a par conséquent deux côtés du polygone demandé. Selon le § 34, on cherche le point d'où l'on puisse décrire une circonférence de cercle qui passe par les points B, C, F; l'ayant trouvé, on décrit ce cercle, puis l'on porte sur la circonférence le côté donné autant de fois qu'elle le comporte.

§ 36. *Décrire un ovale ou une ellipse* (Fig. 33.)

On tire la ligne B C, que l'on divise en trois parties égales; des deux points de division, on décrit des cercles; par les points où ils se coupent, et par les points de division de la ligne B C, on tire encore d'autres lignes comme l'in-

dique la figure. Des points d'intersection D, F, on décrit deux arcs qui allant de G en K et de H en L, achèvent ainsi l'ovale demandé.

§ 37. *Manière de décrire l'ovale ou l'Ellipse géométrique* (Fig. 39).

L'ovale géométrique est une courbe qui a deux arcs inégaux, et qui a sur son grand axe deux points tellement placés, que si, de chaque point de la circonférence, on tire deux lignes à ces deux points, la somme de ces deux lignes est toujours la même.

Soit donc AB le grand arc de l'ellipse à décrire; DE, qui le coupe à angles droits et en deux parties égales en C; du point D, comme centre, avec un rayon égal à CA, décrivez un arc de cercle qui coupe le grand axe en F et f, les deux points font ce qu'on nomme les FOYERS; plantez à chacun une pointe, ou si vous opérez sur le terrain, un piquet bien droit; puis prenez un fil, ou si c'est sur le terrain, un cordeau dont les deux bouts soient noués, et qui ait en longueur la ligne AB, plus la distance Ff; passez ce fil ou ce cordeau à l'entour des piquets F, f, de manière qu'ils soient dans l'intérieur de l'anneau, et tendez-le, comme vous voyez en FGf, avec un crayon ou une pointe que vous ferez tourner de B par D en A, et revenir par E en B, en appliquant toujours la pointe ou le crayon avec la même force : la courbe que décrira cette pointe sur le papier ou sur le terrain dans une révolution entière, sera la courbe cherchée. On appelle cette ellipse L'OVALE DES JARDINIERS, parceque, lorsqu'ils ont à décrire une ellipse, ils s'y prennent de cette manière.

§ 38. *Autre manière de décrire l'Ellipse* (Pl. II, Fig. 41).

On commence par tracer le demi-cercle ABC, sur la ligne AC; du point D on élève une perpendiculaire DB, sur laquelle on détermine la moitié du petit diamètre que l'on se propose de donner à l'ellipse, et qu'on suppose ici égal à DE; on divise le reste de la ligne EB en trois

parties ; on porte l'une de ces trois parties de *B* en *F*, puis la distance *E F* des quatre parties de *G* en *D*, et de *D* en *H*. On pose la pointe du compas au point *H*, on l'ouvre jusqu'en *G* ; avec cette ouverture et du point *G*, on décrit l'arc *G I* ; on trace du point *H* un arc semblable qui coupe le premier en *I* ; plaçant la pointe du compas sur ce point d'intersection on l'ouvre jusqu'en *E*, pour tracer la portion de l'ellipse *K L*, entre les lignes *I K* et *I L*; enfin plaçant la pointe du compas en *G*, on l'ouvre jusqu'en *K*, et l'on décrit la portion *A K*, du point *H*, on décrit une semblable portion *L C*. La seconde moitié de l'ellipse se trace par le même procédé.

§ 39. *Diviser une ligne droite donnée en autant de parties qu'on voudra* (Fig. 34), *la droite* B C *par ex. : en* 6 *parties égales.*

Tirez la droite *A C* longue à volonté, et transportez-y autant de parties égales que vous en devez trouver dans la ligne donnée, par exemple 6.

Construisez sous *A C* un triangle équilatéral *A C D*; transportez de *D* en *G* et de *D* en *F* la ligne à diviser, et tirez la droite *G F* qui sera la ligne donnée ; tirez enfin les droites du sommet de l'angle à chaque point de division de la ligne *A C*, et *G F* sera divisée en six parties égales. Ainsi l'on pourra prendre sur cette ligne la 5ᵉ partie, le quart, le tiers, la moitié de la ligne *C B*.

§ 40. *Diviser une ligne droite en autant de parties égales qu'on voudra, sans se servir de compas* (Fig. 35).

Soit *A B* la ligne qu'on veut diviser, par exemple en trois parties égales. Menez à volonté par les deux extrémités *A* et *B*, les lignes parallèles et indéfinies *A C*, *B D*; prenez sur la ligne *A C* un point quelconque et menez la ligne *E H* parallèle à *A B*; tirez la ligne *E B*, et menez-lui la parallèle *F H*; faites *F G* parallèle à *E H*, et *C G* parallèle à *F H*; tirez la ligne *C B*, et menez-lui les parallèles *F I* et *E L*, qui partageront la ligne donnée *A B* en trois par-

ties égales, attendu qu'au moyen de cette construction, les triangles AEL, AFI et ACB sont équiangles. Cette ingénieuse méthode peut s'employer particulièrement lorsqu'on veut partager une ligne en certains nombres de parties qui n'ont point de diviseurs; ce qu'on ne peut faire avec le compas qu'en tatonnant.

§ 41. *Tracer d'un seul morceau de carton une pyramide, dont le côté soit égal au diamètre de sa base.* (Fig. 36).

Ayant déterminé le diamètre que vous voulez donner à cette pyramide, prenez-en la longueur avec le compas, et décrivez sur un carton le demi-cercle ACB, divisez l'arc ACB en autant de parties égales que la base de cette pyramide (qu'on suppose ici un hexagone) contient de côtés; tirez les cordes AD, DE, EC, CF, FG et GB; menez les rayons HD, HE, HC, HF et HG; découpez ensuite votre carton le long du diamètre AB, et des cordes tracées, et ouvrez-le avec un canif le long des rayons, sans le couper entièrement; ployez le tout et joignez exactement les deux rayons AH et HB. Décrivez un cercle à l'ouverture d'une des cordes ci-dessus, et y ayant inscrit un hexagone, découpez-le pour servir de base à cette pyramide; collez le tout, et couvrez de papier.

Remarque. — Si l'on veut que le côté de cette pyramide soit plus long que le diamètre de sa base, on divisera en 6 parties égales un arc moindre qu'une demi-circonférence de cercle, et si, au contraire, on le désire plus court, on divisera un arc plus grand que le demi-cercle. On peut de même former un cône plus ou moins aigu, en ne divisant point l'arc du cercle qu'on aura déterminé, et en prenant la sixième partie de cet arc pour rayon du cercle qui doit servir de base au cône. Si l'on veut que la pyramide et le cône soient tronqués, on décrira du centre H (Fig. 36) et à la distance convenable, un autre demi-cercle, par exemple le cercle ILM, on le découpera, et pour les couvrir, ou les fermer par le haut, on tracera un héxagone, ou un cercle auquel on donnera pour rayon une des cordes de ce

même demi-cercle. La planche VIII offre le développement d'une pyramide hexagonale.

§ 42. *Manière de décrire dans le cercle les 5 polygones primitifs qu'on peut y inscrire avec la règle et le compas.* (Fig. 38).

Soit le cercle *A E B D* partagé en quatre parties égales par les deux diamètres perpendiculaires *A B*, *D E* ; soit partagé le rayon *C D* en deux parties égales en *F*, et soit tirée *O G* parallèle à *A B* : la ligne *E G* sera le côté du triangle inscrit, ainsi que *G O* et *O E*. La ligne *E B* sera le côté du carré. Si l'on fait *E H* égale au rayon, ce sera le côté de l'hexagone. Partagez en deux parties égales au point *J* le rayon *C A*, et tirez *E J* ; faites *J K* égale à *J C*, et la corde *E L* égale au restant *E K*, ce sera le côté du décagone ; et en prenant l'arc *L M* égal à l'arc *E L*, on aura *E M* pour le côté du pentagone. Divisez enfin en deux parties égales en *N*, l'arc *O M*, qui est la différence de l'arc du pentagone avec celui du triangle, et tirez la droite *O N* ; ce sera le côté du pentédécagone ou du polygone de 15 côtés.

Remarque. — On trouve dans les bons étuis de mathématiques un instrument utile et commode pour trouver promptement les côtés des polygones réguliers. C'est le COMPAS DE PROPORTION. Voici la manière de s'en servir pour l'objet en question. Ayant pris avec le compas ordinaire une ouverture égale au rayon du cercle auquel on se propose d'inscrire un polygone, par exemple un pentagone, on ouvre le compas de proportion jusqu'à ce que les deux pointes tombent exactement sur les points de division marqués par les nombres 6 sur le compas de proportion. Cela fait, on laisse ce dernier instrument ainsi ouvert, puis avec le compas ordinaire, on prend la distance marquée par le nombre 5. Cette distance portée sur la circonférence du cercle qu'on aura tracé sur le papier avec le rayon donné, sera le côté du pentagone. On fera la même opération pour les autres polygones, avec cette différence que pour l'eptagone,

on prendra la distance entre les nombres 7 du compas de proportion ; pour l'octogone, celle qui est entre les nombres 8, et ainsi de suite jusqu'au dodécagone. Pour le triangle, on prend la distance entre les nombres 3, et pour le carré, celle qui est entre les nombres 4, en ayant soin toutefois de prendre auparavant, pour déterminer l'ouverture du compas de proportion, le rayon du cercle auquel on veut inscrire l'une ou l'autre de ces figures géométriques.

§ 43. *Construire un bassin ovale sur une ligne donnée A B pour son grand diamètre.* (Fig, 40).

Coupez cette ligne en 3 parties égales aux points D, F. De ces points comme centres et de l'intervalle de ces tiers, faites deux cercles dont les circonférences se couperont en P, P. Des centres P, avec le rayon $D A$, décrivez les arcs $M M$ pour achever l'ovale.

§ 44. *Un carré étant donné, en recouper les angles de manière qu'il soit transformé en un octogone régulier.* (Fig. 37).

Soit le carré donné $A B C D$. Prenez sur les deux côtés $D C$, $D A$, qui se rencontrent en D, deux segmens quelconques égaux, $D J$, $D K$, et tirez la diagonale $J K$; faites ensuite $D L$ égale à deux fois $D K$, plus une fois la diagonale $J K$, et tirez $L J$; enfin, par le point C, menez $C M$ parallèle à $L J$; cette ligne recoupera sur le côté du carré une quantité $D M$ telle que, lui faisant $D N$ égale, la ligne $N M$ sera le côté de l'octogone cherché. Prenant donc $A E$, $A F$, $B G$, $B H$, $N C$, $C O$, égales à $D M$, et tirant les lignes $E F$, $G H$, $O N$, on aura l'octogone demandé.

Remarque. — On nomme SEGMENT de cercle la portion comprise entre une corde et un arc ; tel est $G F$, (Fig. 30'), $A D$ (Fig. 36) etc. On appelle FLÈCHE DE L'ARC le plus grand intervalle de l'arc à la corde. LE SECTEUR DE CERCLE est la portion de cercle comprise entre deux rayons ; tel est $A C B$, (Fig. 30').

CHAPITRE III.

MÉTHODE POUR EXÉCUTER LES MODÈLES

en papier et en carton.

AVERTISSEMENT.

Le mot PROPORTION qui se présentera fréquemment ci-après, comme exprimant la comparaison des parties entre elles, n'a rapport qu'au tracé des figures ou des dessins des planches de ce traité. Ces figures peuvent varier en raison des dimensions différentes des parties dont elles sont formées. Mais tant qu'on ne se sentira pas en état d'indiquer soi-même les proportions de ces parties les unes à l'égard des autres, il faudra s'en tenir à celles qui sont indiquées, et comparer les tracés qu'on aura faits à ceux des planches de l'ouvrage. Quand on se mettra à tracer le dessin d'un objet, il ne faudra lire de la solution, qui y a rapport, que ce qu'il faut pour opérer successivement, et ne faire l'application que de ce qu'on aura bien compris. S'il arrivait néanmoins qu'on ne réussit pas d'abord, il ne faudra pas pour cela se décourager; un second ou un troisième essai fera disparaître les imperfections d'un premier, et la difficulté vaincue laissera plus de satisfaction, en même temps qu'elle gravera plus fortement dans l'esprit la marche de la méthode et les moyens que prescrit la solution.

N° 1. ÉCRITOIRE. (Pl. II.)

DÉVELOPPEMENT.

Proportions.

La largeur de la base est la moitié de la longueur ; le devant a un tiers de la largeur de la base ; la partie moyenne, et postérieure est le double de la largeur antérieure. Le dessus, c'est-à-dire la partie où sont percés les trous pour l'encrier et le sablier, est de la largeur du fond. Les trous carrés que l'on peut faire ronds, si on le désire, doivent être proportionnés à la surface sur laquelle ils sont pratiqués.

Le Tracé.

1°. Tirez la ligne $C L$; déterminez sur cette ligne la longueur de l'écritoire, et élevez sur les points qui désignent cette longueur, les perpendiculaires $C F$, $L D$; presque doubles de $L C$.

2°. Portez sur chacune de ces lignes que vous venez de tracer, d'abord la hauteur antérieure, puis la largeur du fond ; ensuite la hauteur moyenne, ou ce qui est ici la même chose, la hauteur du derrière, puis la largeur du dessus et encore une fois la hauteur du derrière de l'écritoire ; tirez alors par ces points les parallèles à $C L$. Faites la seconde et la troisième de ces lignes une peu plus longues que $C L$,

3°. Marquez les points G et H aussi loin des lignes $D L$, $C F$, que fait la hauteur postérieure ; menez sur ces points des perpendiculaires à la ligne $G H$, aussi longues qu'est large l'encrier et faites $I H$, $I G$, égales à $I K$.

4°. A l'extrémité de ces deux perpendiculaires $P H$, $P G$, posez la pointe du compas, et décrivez les arcs o, o, après avoir indiqué sur les lignes $P H$, $P G$, la dis-

tance HM, GM égale à XK, et sur la parallèle PP, , la largeur qui doit correspondre à celle de la partie antérieure de l'écritoire, CR, RL.

5°. Tracez dans le deuxième rectangle sous la ligne DF, de même que sur une petite feuille à part, deux carrés de la grandeur donnée du sablier et de l'encrier; du point où se coupent les diagonales, décrivez dans chacun un cercle.

6°. Marquez d'un trait, par-ci par-là, les bandes destinées à réunir les parties du développement. On les supprime, quand on travaille sur le carton.

Achèvement.

Le tracé terminé, on se met à découper. Si la feuille de papier sur laquelle on a tracé est trop grande, on découpe en gros la figure, puis on reprend les détails, en suivant les lignes. Cela fait, on brise le papier, comme il est prescrit au chapitre I, en ayant soin que la surface du papier chargée de traits au crayon soit tournée à l'intérieur, ou que ces traits soient effacés avec la gomme élastique. Quand on se sert de carton, on ne fait point de bandes, et l'on coupe avec le canif la moitié ou le quart de l'épaisseur, en suivant les lignes ponctuées qui indiquent les plis, afin de rapprocher les parties du développement.

On découpe à part sur une feuille les deux carrés pour l'encrier et le sablier. Sur l'un de ces carrés on trace au compas un cercle en pressant assez fortement pour couper le papier. Sur l'autre cercle on perce avec une épingle quelques trous disposés régulièrement pour le sablier. Si l'on emploie du carton, on enlève au canif, ou avec une gouge, dans le carré long qui forme le dessus de l'écritoire, deux carrés à peu près de la grandeur qu'on se propose de donner au sablier et à l'encrier; puis on fait faire par le ferblantier les deux pièces qui doivent y entrer. On ploie et l'on assemble toutes les surfaces entre les lignes DL et CF, et l'on y applique les deux autres surfaces latérales. Si

toutes les parties se rapportent exactement, on frotte les bandes qui servent à affermir, avec de la colle forte ou d'amidon, ayant soin de renverser les bandes en dessous, jusqu'à ce qu'aucune ouverture ne permette plus d'introduire dans l'intérieur le doigt ou l'instrument qu'on emploiera pour étendre les bandes. Si le développement est tracé sur du carton, on supprime les bandes et on fixe d'abord les parties au moyen d'une aiguille et de fil ; puis on colle avec des bandes de papier les parties rapprochées, en ayant soin de laisser à découvert les endroits où l'on a attaché avec le fil, afin de pouvoir l'enlever quand les bandes seront sèches et que l'ouvrage sera affermi ; alors on recouvrira aussi ces parties découvertes. Ces bandes étant sèches, on appliquera le papier colorié ou la couleur qu'on aura choisie. Il faut avoir soin de recouvrir de papier colorié, avant de ployer les parties du développement lorsqu'on l'a tracé sur du papier blanc. Dans ce cas on fera bien d'attendre qu'on ait découpé en gros tout autour, parceque, n'ayant pas besoin de découper deux fois exactement, on gagne du temps. On ne recouvre dans aucun cas les bandes qui servent à affermir, afin qu'elles conservent plus de flexibilité et qu'elles permettent une liaison plus prompte et plus facile. On a déjà indiqué en détail au chapitre I, la manière de procéder en recouvrant.

On laisse au goût de chacun le choix du papier, de la couleur et des ornemens. Pour le bouton du sablier, on peut prendre la tête d'une épingle que l'on enfonce à l'endroit convenable, après l'avoir raccourcie, si elle est trop longue.

N° 2. PENDULE. (Pl. II.)

DÉVELOPPEMENT.

PROPORTIONS. — La longueur est égale à la largeur ; la hauteur a un quart en sus. Ou bien en divisant la longueur en 4 parties égales, la hauteur aura 5 de ces parties. On n'y comprend cependant pas le chapiteau qui fait environ la septième partie de la longueur en question, et qui rentre d'autant de tous les côtés. La hauteur du support est le tiers de cette longueur et de cette hauteur, et si l'on divise cette même hauteur en 3 parties, les pieds en auront deux. Les pieds à la partie supérieure ont en épaisseur le cinquième, et à la partie inférieure le septième de la longueur et de la largeur mentionnées. On donne au diamètre du cadran trois des cinq parties égales de la hauteur de la pendule jusqu'au chapiteau.

LE TRACÉ. — 1°. On tire une ligne BC, sur laquelle on porte 4 fois successivement la longueur ou la largeur, puis on élève des points de division les perpendiculaires à la ligne BC, un peu plus longues qu'on le juge nécessaire pour la hauteur de la pendule.

2°. De B en D et de C en F, on détermine la hauteur de la pendule, sans le chapiteau ; plus haut des mêmes points D, F, on détermine la hauteur du chapiteau et la distance dont il s'écarte des parallèles CF, BD, puis l'on tire la ligne DF, ainsi que celles qui se trouvent au-dessus, toutes parallèlement à BC.

3°. On ponctue encore sur la ligne DF, l'intervalle nécessaire pour insérer le chapiteau, et l'on cherche tant par ce moyen, que par celui qu'indique le § 2, à obtenir les trapèzes et les carrés longs qui sont à tracer sur la ligne DF.

4°. On trace sous *GH*, un rectangle aussi grand que le permet la largeur du rectangle qui se trouve au-dessous.

5°. On tire sur *B C* une ligne parallèle à une distance égale à la hauteur du support; (ici on la voit ponctuée largement); à cette même ligne *B C*, on mène une autre parallèle, à une distance égale à la hauteur des pieds, ou au vide qui doit se trouver entre ces pieds.

6°. Sur la ligne mentionnée *B C*, et sur celle immédiatement au-dessus, à partir des perpendiculaires tirées à droite et à gauche de cette ligne, on marque avec des points la largeur supérieure et inférieure des pieds, puis on mène les lignes obliques.

7°. On trace le carré sur la ligne *K L* aussi long qu'est large la pendule; puis au milieu de l'un des grands rectangles, on décrit le cercle extérieur du cadran; enfin on indique les bandes nécessaires pour affermir l'ouvrage, si toutefois il n'est pas en carton.

Achèvement. — On découpe d'abord en gros tout autour du développement. Pour la saillie du support, on coupe une bande étroite de papier un peu plus longue que quatre fois la largeur de la pendule; on colle cette bande au revers du côté où est tracé le développement; on la place exactement sur la ligne qui indique la hauteur du support. Pour reconnaître cette ligne qui se trouve tracée au revers du développement, il faut percer par-ci par-là quelques trous avec une aiguille. Ce n'est que lorsque cette bande tient fortement, que l'on découpe exactement le développement selon les lignes tracées, de même que le cercle pour l'espace destiné au cadran. Tous les parallélogrammes ainsi que les bandes étroites doivent conserver la liaison où elle se trouve tracée, ou telle qu'elle est indiquée par les lignes ponctuées, et il faut bien se garder de couper un des parallélogrammes ou une des petites bandes. Cela fait, on découpe en papier fin un carré assez grand pour en recouvrir la surface découpée du cercle, après y avoir tracé le cadran,

sur lequel on peut fixer l'aiguille découpée séparément, ou que l'on peut dessiner. Après cela on procède au brisé selon les lignes ponctuées. Si l'on n'a pas tracé sur le côté qui se trouve être l'extérieur de l'objet, on recouvre les lignes tracées au crayon; ou bien si on laisse dessous le côté non tracé et destiné à l'extérieur, il faut plier non en-dessous mais en-dessus les surfaces et les bandes destinées à affermir l'ouvrage. Il faut cependant en excepter les lignes parallèles au-dessus de DF, ainsi que celle qui indique la hauteur du support et qui est ponctuée largement. En pliant le papier dans la direction des lignes ponctuées, on fait en sorte que la ligne BD tombe d'abord sur la ligne CF, et que toutes les parties se rapportent exactement. On commence par réunir les extrémités BD et CF, puis la partie supérieure et enfin le parallélogramme tracé sur KL. Au lieu de papier blanc, on peut en prendre du brun, du gris, du rouge, du jaune, que l'on peut marbrer, ou coller par-dessus quelques ornemens découpés en papier d'une autre couleur, ou enfin border les côtés avec des bandes de papier découpées ou frappées, comme les confiseurs en emploient pour garnir les boîtes, les bonbonnières, les cornets et autres jolis ouvrages qu'ils font en carton.

N° III. LA CHAISE. (Pl. II.)

DÉVELOPPEMENT.

PROPORTIONS. — La hauteur du siège, les côtés et le devant sont égaux; le dossier est pris de la même hauteur. Mais si le siège doit être plus étroit sur le derrière que sur le devant, il aura la forme d'un trapèze, à peu près comme celui du § 29 Pl. I., et le dossier au lieu d'être un carré, deviendra un parallélogramme. Le siège, non compris les

pieds, fait à peu près le cinquième de la longueur mentionnée; mais y adapte-t-on un siège rembourré, la dernière mesure fait quelque chose de plus, et dans ce cas les pieds paraissent d'autant plus courts. Leur épaisseur inférieure est la moitié de celle supérieure, et celle-ci le sixième de la hauteur.

Le côté au bas du dossier a une épaisseur égale à celle de la partie supérieure des pieds ; la largeur des parties découpées du dossier fait environ le septième de sa largeur.

Le tracé. — 1°. Tirez la ligne BC, portez-y trois fois de suite la largeur du siège, et élevez sur les points qui les terminent des perpendiculaires, les deux extérieures environ aussi longues que la largeur et les deux intérieures trois fois aussi longues.

2°. Faites les deux perpendiculaires extérieures sur BC aussi longues que le siège a d'élévation ou de largeur, et tirez la ligne DF. On obtient par là trois carrés égaux qui donnent en même temps la hauteur de ces derniers.

3°. Sur le carré du milieu tracez-en deux autres de même grandeur. Le carré supérieur sous la ligne GH donne le dossier ; celui qui est immédiatement au-dessous fait partie du siège.

4°. Parallèlement à la hauteur du siège, sous la ligne DF, tirez une autre ligne, sur laquelle vous porterez à droite et à gauche, à partir des perpendiculaires ponctuées, la largeur supérieure des pieds.

5°. Déterminez sur la ligne BC, à droite, et à gauche des perpendiculaires ponctuées sur cette même ligne, la largeur inférieure des pieds, puis tirez les lignes obliques.

6°. Tracez le brisé du dossier, en marquant les parties qui doivent être percées à jour, par des lignes parallèles aux lignes extérieures du contour de ce dossier.

7°. Indiquez enfin par des lignes obliques l'épaisseur du dossier, et marquez par des traits faits à la main,

les bandes nécessaires pour affermir le tout, comme l'indique la figure.

Achèvement. — Quand on a découpé à peu près à l'entour ce qu'on a tracé, on brise avant de découper exactement, selon les lignes ponctuées, en sorte que, si l'on ne retourne pas entièrement le papier, le dossier soit plié en-dessous, et le siège en-dessus avec ce qui se trouve à côté des perpendiculaires ponctuées sur la ligne BC. Cela fait, ou découpe le tout exactement selon les lignes non ponctuées, puis on rapproche les parties. Si elles se rapportent, on frotte avec de la colle les bandes que l'on applique comme il convient. On prend pour cette chaise du papier brun, ou de toute autre couleur imitant un bois quelconque. Si le papier de couleur était trop mince, on recouvrirait d'abord le carton d'un autre papier non colorié, toutefois après avoir tracé le développement. En omettant le dossier, on aura un tabouret; dans ce cas, il faudra ménager à la place de cette partie tranchée, une bande étroite que l'on pliera en-dessous; elle doit être précisément de la largeur du siège sans les pieds.

On peut aussi faire une housse de la manière suivante.

On dessine d'abord au revers d'un petit morceau de papier colorié, un carré, tel que l'indique la planche II, dans les dimensions du siège, et à trois de ces côtés une bande étroite ayant en largeur environ le quart de chaque surface latérale de ce siège. On découpe alors cette figure selon les lignes non ponctuées. Cela fait, on l'affermit avec de la colle. Au lieu de faire le dossier anguleux, on peut l'arrondir, ou lui donner toute autre forme, comme l'indiquent les dessins des planches V, VI, VII.

N° IV. LA TABLE. (Pl. II.)

DÉVELOPPEMENT.

Les 4 cinquièmes de la hauteur du pied en font la largeur ; ou bien en divisant la hauteur en 5 parties égales, la largeur en aura quatre. Sa longueur est une fois et demi la hauteur du pied. La hauteur du chassis fait le cinquième de sa largeur, et ce qui dépasse tout autour le feuillet de la table a la même dimension. L'épaisseur des pieds fait au haut le sixième de la même largeur, et le bas est de moitié moins épais que le haut ; on peut néanmoins leur donner plus ou moins d'épaisseur.

Le tracé. — 1°. On détermine sur la ligne BC, premièrement la longueur du pied de la table, puis la largeur, on répète la même chose encore une fois.

2°. On abaisse sur les points de division des perpendiculaires sur la ligne BC; aux extrémités de cette ligne, de B en D, et de C en F, on porte la hauteur du pied, puis l'on tire la ligne DF.

3°. Un peu au-dessous de DF, et à une distance égale à la hauteur du cadre de la table, on tire une autre ligne parallèle, puis l'on trace les pieds de la manière indiquée à l'article de la chaise N°. III et IV du tracé.

4°. Sur ces pieds, à une distance aussi grande que le feuillet de la table doit avoir de saillie, on tire une ligne GH, parallèle à DF; de l'endroit où elle est coupée par les deux lignes moyennes des pieds, on y porte à droite et à gauche de l'autre de ces lignes moyennes, les saillies du feuillet, et l'on tire perpendiculairement sur GH, les lignes GK et HL.

5°. On fait chacune de ces perpendiculaires aussi longue que le pied est large, plus le double de la saillie du feuillet, puis l'on mène la ligne KL.

6°. On mène les lignes obliques en G et en H, puis l'on trace les bandes étroites, en partie pour affermir, en partie pour replier; telles sont celles du feuillet.

Achèvement. — On découpe d'abord exactement dans le sens de la ligne BC, puis des lignes élevées sur BC, et des lignes inclinées en G et en H. On découpe à peu près tout le reste du développement. Cela fait, on brise exactement selon les lignes ponctuées, de telle sorte, que si l'on ne retourne pas le côté du développement où est le tracé et qui est l'intérieur de l'objet, les lignes ponctuées, ou celles qui ont été tracées au crayon, soient toutes recouvertes, excepté celle qui se trouve immédiatement parallèle sous la ligne GH, et qui fait partie de la ligne DF, laquelle reste visible.

Dans cette supposition tout ce qu'on plie, l'est en dessus; on ne plie en-dessous que ce qui est plus près des deux côtés de la ligne en question sous GH. A-t-on fait le brisé de cette manière, on essaie alors seulement de découper selon les lignes non ponctuées, et de façon que les pieds se séparent comme il convient et que toutes les bandes destinées à affermir, ainsi que celles qui servent à être retournées au feuillet, restent telles qu'elles sont; de manière encore que le feuillet reste attaché au pied de la table le long de la parallèle tirée sous la ligne GH. Cela étant fait, et le rapprochement des parties les unes à l'égard des autres étant effectué, on frotte avec de la colle le revers des bandes étroites du feuillet et on les applique en les pliant convenablement. Au lieu de cela, on peut, si l'on veut, se contenter de plier ces bandes de manière à ce qu'elles représentent l'épaisseur du feuillet; dans ce cas, il faut seulement avoir soin de les faire de la même largeur. On frotte aussi toutes les autres bandes avec de la colle, de l'amidon ou de la gomme, et l'on rassemble alors seulement les parties du pied de la table, puis avec celui-ci le feuillet, ainsi que l'indique chaque table que l'on a journellement sous les yeux. Au lieu de papier blanc, on peut en prendre de couleur imitant le bois, et on le renforce avec un autre, s'il est trop faible. On peut aussi

faire le feuillet d'une couleur différente représentant le marbre. Dans ce cas, on recouvre le feuillet avant d'affermir le développement à la colle. Le papier de couleur peut dans ce cas dépasser un peu les bandes étroites du feuillet, ensorte que le papier étant sec, on puisse encore en retrancher. Ce modèle doit-il être représenté avec un tapis, on fait d'abord le pied, puis le feuillet. On trace pour cet effet sur du papier blanc un carré de la grandeur indiquée plus haut, auquel on laisse de tous les côtés des bandes, comme on le voit à la figure placée au-dessus du développement de la table Pl. II, représentant un quart de tout le tapis ou de la nappe, puis on se met à découper, briser, plier et affermir, comme précédemment, et on laisse pendre des bouts ou des oreilles aux quatre coins. La table aura une hauteur proportionnée à celle de la chaise, si elle est du double plus haute. En omettant le tapis on peut faire la table en deux parties séparées ; il est possible alors de donner une forme ovale au feuillet, et de varier à son gré la forme des pieds, comme on peut l'observer aux meubles qui ornent nos appartemens.

N°. V. LA COMMODE. (Pl. II.)

DÉVELOPPEMENT.

Proportions. — La longueur de la commode surpasse sa hauteur de la moitié, et sa largeur fait la moitié de la longueur. D'une hauteur prise à volonté, on obtient la longueur, en divisant la première en deux parties égales et en y ajoutant encore une semblable partie. Ou bien a-t-on d'abord pris à volonté la longueur, on obtient la hauteur, en divisant cette longueur en trois parties égales et en en prenant deux. Avec la longueur on obtient la largeur, en

divisant la première en deux parties, et en en conservant une seulement pour la dernière. On donne la même longueur et la même largeur à la partie supérieure et à l'inférieure, ainsi que la même hauteur aux deux surfaces latérales. Chaque tiroir a en hauteur la quatrième partie de la largeur mentionnée. Les pieds sont de même hauteur et ont au bas la moitié de leur épaisseur supérieure. Les tiroirs sont à égale distance entre eux. Ici ils sont divisés d'après le § X du chapitre II.

LE TRACÉ. — 1° On tire la ligne BC, sur laquelle on porte successivement, d'abord la longueur de la commode, puis, de chaque côté de cette longueur, sa largeur : ou bien, premièrement la largeur, puis la longueur et encore une fois cette largeur.

2° On élève sur ces points de division des lignes perpendiculaires, savoir les deux intérieures un peu plus longues que les deux extérieures, presque aussi longues que la ligne BC; de B en F et de C en D, on porte la hauteur, puis on tire la ligne DF. Des trois rectangles, celui du milieu est la surface antérieure sur laquelle doivent être marquées les ouvertures des tiroirs; les deux autres rectangles sont les surfaces latérales.

3° Sur le rectangle du milieu, et à la distance qu'exige la largeur mentionnée, on tire parallèlement à DF, la droite GH, ainsi qu'une autre droite KL, également parallèle, et à une distance égale à la hauteur. Par là on obtient de nouveau deux rectangles, dont le dernier (le supérieur) fait la partie postérieure de la commode, et celui immédiatement au-dessous, la partie supérieure.

4° A la hauteur des pieds on mène encore d'autres parallèles aux lignes BC et KL; on procède pour cela, ainsi qu'il a été indiqué pour la chaise et la table, en indiquant l'épaisseur des pieds, et en traçant les lignes obliques.

5° Sous le côté antérieur mentionné et entre les deux

pieds, on trace le rectangle destiné au fond de la commode. On trace de même à part trois rectangles dans les proportions nécessaires et convenables, à la partie antérieure de la commode.

6° On trace par-ci par-là des bandes nécessaires à affermir l'ouvrage, si toutefois on ne modèle pas en carton.

Achèvement. — On découpe à peu-près tout autour des rectangles qu'on a obtenus, et qui tiennent ensemble par les lignes ponctuées ; ensuite on découpe exactement dans le sens des lignes non ponctuées. Cela fait, on procède au brisé. Si on laisse en-dessus le côté du tracé, qui doit être aussi celui de l'intérieur du modèle, il faut que toutes les lignes tracées au crayon, ou celles qui sont ponctuées ici, soient recouvertes, ensorte que si l'on veut obtenir des brisés vifs, on brise en-dessus et non en-dessous toutes les surfaces tracées et les bandes nécessaires pour affermir l'ouvrage. Cela fait, on découpe les bandes étroites, ainsi que le devant des tiroirs, et on les affermit dans l'ordre convenable. On rassemble ensuite les parties du développement pour obtenir la forme qui doit en résulter ; quand on s'est assuré qu'elles se rapportent exactement, on affermit l'ouvrage avec les bandes frottées de colle, en les appliquant en dessus. On voit aisément dans quel ordre on doit réunir les surfaces ; cependant il vaut mieux commencer par les parties latérales, puis par le devant, le derrière, le dessus et enfin le fond. Le papier imitant la couleur du bois d'acajou ou de noyer est préférable à tout autre. Si l'on fait le modèle en carton, on pourra au lieu de papier colorié appliquer sur le carton un fond à son choix et marbrer le dessus. Quant aux garnitures et aux serrures, on peut les peindre avec du blanc de Céruse, sur lequel on passe une légère couche de jaune, ou bien employer l'or en coquille ; ou bien enfin, ce qui est plus aisé encore, on applique aux endroits convenables de petites feuilles de métal découpées.

Remarque. — Si l'on conserve dans le développement indiqué pour la commode, toutes les dimensions, à l'excep-

tion de la hauteur, et si l'on double celle-ci, il en résultera une armoire. Pour les portes, on n'aura qu'à couper deux rectangles dans la direction verticale, au lieu de l'horizontale. On pourra aussi par un procédé semblable faire la table de nuit N°. V. Pl. II.

Si l'on fait la commode en carton, on supprimera les bandes et l'on retranchera dans la hauteur et la longueur des tiroirs ce que peut faire l'épaisseur du carton. Car en faisant ces tiroirs exactement dans les dimensions des ouvertures ménagées sur le devant de la commode, ils n'y entreraient pas. On n'oubliera pas de coller à l'intérieur le long des parties latérales de la commode, dans une direction parallèle et à la hauteur convenable, des bandes de carton sur lesquelles doivent reposer et glisser les tiroirs. Cette opération précèdera celle du rapprochement des parties du développement. Quand on aura fixé et affermi les quatre côtés autour du fond, il ne sera pas nécessaire d'employer le fil pour fixer le dessus ; il suffira de saturer ou de frotter suffisamment avec de la colle-forte les bords bien unis de ces quatre côtés et d'y appliquer la partie supérieure, sur laquelle on mettra une planchette au moins de même grandeur, que l'on chargera d'un poids assez lourd pour exercer une pression suffisante, sans faire fléchir le carton. Quand le carton employé pour cet objet est lissé et bien uni, on peut se dispenser de recouvrir en papier ; on appliquera sur le tout une couleur en détrempe ou à l'eau, imitant le bois d'acajou ou de noyer, et on passera par-dessus quelques couches de vernis à l'esprit de vin. On peut, si on le désire, marbrer le dessus de la commode. Pour cet effet on applique d'abord le fond que l'on veut donner au marbre. Une portion de la même couleur étant mêlée avec du blanc ou un autre mélange, sera employée à former les taches qu'offre le marbre. Pour cet effet on peut prendre une éponge très poreuse ; on la plonge dans le mélange sans la trop charger, puis on l'applique par-ci par-là sur la surface de la manière la plus propre à produire l'effet désiré,

ce qui demande quelques essais avant de réussir. Cette seconde opération finie, on prend une plume à écrire ou une plume de pigeon, si la surface est petite; on plonge la barbe de cette plume dans la couleur blanche que l'on aura préparée, dans du noir, ou toute autre couleur qu'on trouvera la plus propre à imiter les veines légères du marbre ; enfin quand le tout sera bien sec, on passera deux ou trois couches de vernis à l'esprit de vin. Veut-on graniter au lieu de marbrer, voici la manière dont on pourra s'y prendre. Après l'application d'un fond quelconque, on prend un petit ballet ou pinceau fait avec des tiges de chiendent ou d'autres plantes dont les tiges soient menues, souples et longues ; on plonge le bout de ce petit ballet dans la couleur choisie pour imiter un granit ; on tient le pinceau dans la main gauche ; avec deux doigts de la main droite, on courbe les tiges du pinceau chargées convenablement de couleur, on retire les doigts, et ces tiges, en se redressant, forment des éclaboussures que l'on dirige à volonté sur toute la surface, en répétant plusieurs fois la même opération. Elle réussit mieux quand on a broyé les couleurs à l'essence de térébenthine. Quand la surface est granitée, on laisse sécher la couleur, puis on y passe quelques couches de vernis à l'esprit de vin.

N° VI. LE CANAPÉ. (Pl. II.)

DÉVELOPPEMENT.

PROPORTION. — A l'exception de la longueur et des bras, tout est commun avec la chaise. Les pieds sont aussi un peu plus courts. La longueur fait un peu plus du double de la largeur. Les bras ont environ la moitié de la hauteur

des pieds et sont partout aussi épais que ces derniers à demi hauteur.

Tracé. — C'est le même que pour la chaise, excepté qu'au lieu des carrés qui s'y trouvent, on fait des rectangles ou carrés longs, auxquels on tâche d'adapter les bras, comme l'indique la planche IV. On n'a pas besoin d'une plus ample explication, leur hauteur et leur épaisseur étant données.

Achèvement. — Il est le même que pour la chaise. Mais quant aux bras, lorsque le développement en a été découpé, on le brise comme il est prescrit à l'article précédent. L'affermissement des bras au dossier se fait le dernier. Pour ce qui concerne le dossier en particulier, au lieu de le faire en brisé, on peut coller un rectangle du même papier dont on a recouvert le siège, et s'épargner par-là la peine que cause la division et la découpure requises pour un dossier brisé. Le dossier est alors représenté comme rembourré, par le rectangle en question, qui ne doit avoir ni plus ni moins de contour que n'en aurait eu celui du brisé, selon le procédé indiqué pour la chaise. Si l'on ménage de semblables bras à la chaise déjà décrite, et si on la fait un peu plus grande avec des pieds de même hauteur, ou un peu plus courts, il en résulte une espèce de fauteuil.

N°. VII. LE POELE OU FOURNEAU. (Pl. II.)

DÉVELOPPEMENT. (Pl. III.)

Proportions. — Le haut et le bas peuvent avoir en largeur la moitié de la longueur; la hauteur de la partie supérieure est le double de celle inférieure, et celle-ci aussi haute que large. Par conséquent, selon que l'on prend la largeur, non-seu-

lement on détermine la hauteur de la partie inférieure, mais encore de la partie supérieure, ainsi que la longueur de toutes les deux. La partie supérieure rentre d'environ un huitième de la longueur de la partie inférieure ; et celle-ci est distante du plancher de la moitié de sa hauteur ; la même distance se trouve entre la partie postérieure et le mur. La platine supérieure a sur la partie inférieure une saillie d'un quart de la hauteur de l'inférieure. Quant au tuyau, il se trouve au milieu de la partie postérieure.

Le tracé. — 1°. On porte successivement sur la ligne BC, d'abord la longueur, puis la largeur, ensuite de rechef la longueur et la largeur; on élève sur ces points des perpendiculaires de la même longueur ; puis, à la distance qui détermine la hauteur de la partie inférieure du poêle, on mène DF parallèle à BC.

2°. On tire une parallèle à DF, à une distance égale à celle dont la partie supérieure du poêle rentre sur l'inférieure, et l'on marque par des points cette distance sur la parallèle aux deux côtés des lignes perpendiculaires déjà tracées au-dessus, puis l'on abaisse sur ces points des perpendiculaires.

3°. On fait ces dernières lignes d'une longueur égale à la hauteur de la partie supérieure du poêle, en tirant parallèlement la ligne GH, à la distance déjà prise, et la parallèle immédiatement au-dessus de DF.

4°. On trace le rectangle sur la ligne GK, précisément aussi long que celui immédiatement au-dessous, et aussi haut que la partie supérieure du poêle est large.

5°. Immédiatement sous la ligne BC, on trace un rectangle aussi long que celui qui se trouve au-dessus en y ajoutant à droite ce que fait par derrière la distance de la partie inférieure du poêle, et aussi large que l'est elle-même cette partie inférieure.

6°. Sur la ligne inférieure de ce dernier rectangle, et au milieu, on porte la largeur inférieure du poêle, et au moyen de cette donnée, on trace encore trois pe-

tits rectangles sur la ligne *LM*, lesquels ont une hauteur égale à la distance du poële au plancher.

7°. Pour la plaque supérieure on trace séparément un carré long P, (Pl. III.), égal en longueur et en l'argeur à la partie supérieure du poële ; puis on tire d'autres lignes parallèles aux côtés de ce carré long, lesquelles déterminent une largeur égale à celle de la saillie de la plaque supérieure.

8°. A une longueur égale à celle des deux rectangles tracés sur la ligne *LM*, on ajoute la mesure de la saillie de la plaque inférieure ; en même tems on prend le double de cette saillie inférieure qu'on ajoute à la largeur inférieure du poële, au moyen de cette augmentation obtenue de longueur et de largeur, on trace le grand rectangle *Q*.

9°. On trace les bandes destinées à affermir l'ouvrage.

ACHÈVEMENT. — Le tracé terminé, on se met à découper selon les lignes non ponctuées, et selon celles de ces mêmes lignes qui n'embrassent aucune des bandes étroites. Cela fait, on recouvre avec du papier de couleur, s'il est nécessaire ; le noir paraît le plus convenable. Pour ce qui est des pieds, on peut prendre toute autre couleur. Les deux dernières parties sont représentées par les deux rectangles formés sur la ligne *LM* avec une partie du carré long qui se trouve au-dessus, et par le petit rectangle sous *Q*, qu'il faut par conséquent séparer. Le recouvrement étant terminé et la découpure faite de la manière indiquée, on procède au brisé, selon toutes les lignes ponctuées, en sorte que si on laisse tourné en-dessus le côté tracé qui est l'intérieur du modèle, on fasse où cela est nécessaire, le brisé en-dessus. Il faut cependant en excepter les trois rectangles tracés immédiatement sur la ligne *LM*, où le brisé doit se faire en-dessous, tandis que tout le reste se brise en-dessus. Il faut aussi briser en-dessous celui qui se trouve immédiatement sur la moyenne des trois parallèles sous *Q*. Ce n'est qu'alors qu'il est permis de découper tout le reste exactement,

de plier le développement, pour s'assurer si tout se rapporte bien. Dans ce dernier cas on affermit à la colle toutes les parties. On commence aux lignes BD, CF; on passe ensuite à la partie supérieure, puis à ce qui forme le pied de derrière et celui de devant; et l'on applique les bandes. Cela fait, on affermit la plaque supérieure, puis l'inférieure. Enfin on plie par le milieu une bande de papier de largeur égale, ou de carton mince recouvert d'un papier, laquelle soit un peu plus longue que le double de la longueur du poêle; on lui donne ensuite au moyen de ce brisé la forme d'un angle droit, et on l'affermit au poêle, comme l'indique la figure. Le tuyau se fait en roulant une bande de papier que l'on colle pour l'adapter à sa place; la porte se fait également avec une petite feuille découpée. Enfin si l'on veut que le modèle réunisse tout ce qu'on remarque ordinairement aux poêles, on peut y dessiner les gonds, les loquets et orner la surface d'ornemens en relief. On peut aussi marbrer les pieds.

N°. VIII. L'ESCALIER. (Pl. II.)

DÉVELOPPEMENT. (Pl. IV.)

PROPORTIONS. — Elles se trouvent indiquées en même tems dans le tracé.

TRACÉ. — 1°. Au milieu de la ligne BC, on trace un carré qui détermine la hauteur de l'escalier et la grandeur de tout le reste.

2°. On divise un côté de ce carré, n'importe lequel, en autant de parties qu'on se propose de ménager de degrés, par exemple cinq; on marque avec des points cette division moins une partie aux deux côtés du carré,

3°. De chaque côté du carré que l'on vient de tracer, on divise le reste de la ligne BC en deux parties égales, puis l'on abaisse les quatre perpendiculaires aux points de division. On porte sur les perpendiculaires élevées en B et en C le double du nombre des degrés et l'on tire par les points de division les parallèles à BC, le long des deux rectangles latéraux, comme l'indique la figure.

4°. Sur le carré du milieu, on trace un autre rectangle, qui est celui sous GH, aussi haut que l'escalier est large, puis l'on tire les deux lignes obliques JK.

5°. Au-dessus de BC on mène une autre ligne parallèle à une distance égale à la largeur de l'escalier, puis on trace au-dessous de cette parallèle les mêmes figures $KJJK$, en ajoutant les 3 rectangles auxquels on donne une hauteur égale à environ deux tiers de celle du carré, et sur lesquels on trace les rhombes alongés, en façon de balustrade ; enfin on trace les bandes étroites et les petits triangles nécessaires pour affermir l'ouvrage ; on supprime ces dernières parties, si l'on modèle en carton.

Achèvement. — Ce développement ainsi tracé, se découpe en suivant les lignes non ponctuées. On découpe alors les bandes et autres parties de la balustrade. Cela fait, on procède au brisé, selon les lignes indiquées par un ponctué serré.

Quant aux surfaces tracées dans les deux rectangles latéraux, le brisé doit s'en faire alternativement en-dessus et en-dessous, pour qu'il en résulte des degrés, comme on le voit en KL. Pour procéder avec soin à ce dernier brisé, il sera bon de tracer aux deux côtés du papier les lignes qui marquent les divisions des degrés de l'escalier. On rapprochera ensuite les parties du développement, et l'on s'assurera par-là si toutes sont exactement tracées, et si elles s'adaptent bien les unes aux autres. Trouve-t-on que le

tout est bien, ou dans le cas contraire, a-t-on fait les corrections nécessaires, on se met à affermir l'ouvrage avec la colle. On commence par les degrés, qu'on tâche d'affermir à la partie postérieure, puis à la partie antérieure de l'escalier; ensuite et seulement alors, on affermit le rectangle sous la ligne *G H*. Le tranchant des degrés doit s'adapter exactement sur les lignes obliques; mais afin de pouvoir appliquer par la pression le rectangle sous la ligne *G H*, il est bon de pratiquer une ouverture sous la surface inférieure du modèle de cet escalier. La planche VIII, offre quelques dessins propres à varier la balustrade. On peut représenter en pierres de taille, la partie antérieure au-dessous de la balustrade, ce qui se fait aisément à la plume, en tirant des parallèles horizontales que l'on divise dans l'ordre indiqué au N°. 8 de la planche II.

En prenant en hauteur la moitié du développement qui vient d'être décrit, et en y adaptant de l'autre côté une balustrade, on obtient une autre espèce d'escalier. Voici une autre manière facile de faire un escalier. On trace de la hauteur qu'on se propose de donner à l'escalier, un triangle rectangle *N P M*, tel que celui indiqué Pl. IV.), avec cette hauteur prise double, et avec une largeur telle qu'on veut la donner à l'escalier, on trace un rectangle semblable à celui décrit sur la ligne *B D* du N°. 8, puis on le divise par des lignes parallèles pour les degrés dont on a auparavant déterminé le nombre, se rappelant que le nombre des surfaces déterminées par ces parallèles doit être double de celui des degrés. On trace ensuite avec l'hypothénuse *M P* du triangle, un autre rectangle, tel que celui indiqué en *Q*, et sur celui-ci un autre encore de même largeur et aussi long que la hauteur mentionnée. Cela fait, on trace les bandes et les petits triangles nécessaires pour affermir l'ouvrage, puis on découpe comme précédemment, selon les lignes non ponctuées et l'on fait le brisé selon les lignes ponctuées. Si l'on trace, comme en *R* (Pl. IV.), un triangle isocèle, dont chacun des grands côtés surpasse trois fois en

longueur le petit; si ensuite on trace sur l'un des deux premiers côtés un rectangle de la même longueur, mais seulement un quart aussi large que cette longueur, et si l'on continue ainsi alternativement, on obtiendra le développement d'un escalier en escargot ou en spirale.

N°. IX. LE TRAINEAU. (Pl. V.)

DÉVELOPPEMENT. (Pl. III.)

PROPORTIONS. — On tire la ligne DF de la longueur que doit avoir le traineau; aux extrémités de cette ligne, on élève les perpendiculaires FH, DI, longues chacune des deux tiers de DF, puis on mène la ligne HI. On a alors un carré long, qu'on divise en deux parties égales, en tirant la ligne ponctuée BC. Sur cette dernière ligne, on porte trois fois la ligne CN égale à CD; on porte la même distance sur DF; après avoir tracé sur DF la parallèle PQ, du point N, avec le compas ouvert de la distance NC, on décrit l'arc double RC, OO; on trace les montants X, Z, le premier un peu plus à la gauche du point de division 2, et le second plus à la droite du point de division 1; enfin au-dessus des montants, on mène la ligne ponctuée AV.

ACHÈVEMENT. — Quand on a tracé le développement, on commence par couper, avec la règle et le canif, tout ce qui est marqué au trait; quant à l'extérieur de l'arc on peut prendre des ciseaux, si le développement est tracé sur le papier ou sur un carton mince. Cela étant fait, on plie tout le développement par le milieu, dans le sens de la ligne CB, qui partage le traineau en deux moitiés; ces deux moitiés étant appliquées ainsi l'une sur l'autre, on relève, ou l'on plie en-dessous la partie découpée entre les deux mon-

tants, en faisant, pour cet effet le pli sur la ligne ponctuée *VA*, ou si c'est en carton, en coupant au revers de la feuille un tiers de l'épaisseur, pour faciliter le brisé; on fait la même opération sur les parties de devant et de derrière du traîneau. Ces parties relevées ainsi donnent la facilité de calquer sur l'autre moitié du traîneau le même développement avec une pointe aiguë ou un crayon que l'on mène le long des découpures. Le tracé de cette seconde partie étant fait, on se met à découper comme précédemment. Lorsque les deux arcs qui forment le devant du traîneau sont dégagés par le trait du canif, on plie en-dessus toutes les parties selon la ligne à la droite de *GM*, et selon la ligne *SO*; on en fait de même pour l'autre moitié; après avoir plié l'arc entier le long de la corde, on y fait un autre pli dans le sens de la ligne ponctuée *AV*; la même opération se répète dans la seconde partie. Toutes les pièces ainsi relevées formeront la caisse du traîneau que l'on fixera avec la colle, et quand elles tiendront fortement, on prendra des ciseaux ou un canif bien tranchant pour donner à la caisse la coupe qu'on desirera. On adapte sur le derrière de la caisse le siège du conducteur tel qu'il est indiqué dans la planche V. La planche VI offre le dessin d'un traîneau d'une autre forme.

N°. X. LE COLOMBIER. (Pl. V.)

DEVELOPPEMENT. (Pl. IV.)

PROPORTIONS. — Le fond et les côtés du colombier sont des carrés égaux, au nombre de cinq. Le toit consiste en quatre triangles équilatéraux. La porte a environ en hauteur

et en largeur la moitié d'un des carrés. Chacune des perches ou des bancs à reposer a les deux tiers d'un des côtés du colombier, et presque la largeur de la porte. Le pilier ou soutien est trois fois et demi aussi long que la maisonnette, abstraction faite du toit. Ce pilier est en bas de l'épaisseur du tiers de la largeur de la maisonnette et en haut d'un peu plus du quart de la largeur de cette même maisonnette. Le pied est un peu plus haut qu'un côté de la maisonnette, et aussi long et large à sa base que deux pareilles longueurs latérales. Les pièces qui servent à étayer le pied, ont la même épaisseur que les appuis supérieurs de la maisonnette.

LE TRACÉ. — 1°. On tire la ligne BC, et l'on y porte quatre fois successivement la longueur ou la largeur de la maisonnette; sur ces points de division, on élève les cinq perpendiculaires, on prolonge au-dessous de BC la seconde et la troisième de ces deux perpendiculaires à gauche, que l'on fait égales à la largeur de la maisonnette.

2°. Avec la hauteur mentionnée, on trace les triangles équilatéraux sur la ligne DF; on décrit, dans les dimensions indiquées, la porte et les bancs à reposer, à moins qu'on ne préfère d'adapter ces dernières pièces séparément; puis l'on trace les bandes destinées à affermir.

DÉVELOPPEMENT POUR LE SOUTIEN. — Il consiste en une bande de papier de forme carrée, aussi longue que la ligne BC, et moitié aussi large.

DÉVELOPPEMENT DU PIED. — 1°. Avec la double largeur du fond de la maisonnette, on trace le carré, puis l'on tire les diagonales, afin d'en obtenir le centre.

2°. On porte le quart d'une de ces diagonales sur le milieu de chaque côté du carré; on divise ce quart en trois parties égales, et l'on élève sur tous ces points de division des perpendiculaires.

3°. On fait les deux moyennes de ces deux dernières lignes moitié aussi longues que l'est chacune des dia-

gonales, et l'on cherche alors à finir le reste, comme l'indique la figure.

Achèvement. — En commençant par le développement de la maisonnette, on le découpe comme l'indiquent toutes les lignes non ponctuées, et on le brise selon les lignes ponctuées, en suivant ce qui a été prescrit plus haut. La manière de procéder pour affermir les parties du développement est ici superflue, n'étant qu'une répétition de ce qui a déjà été dit à ce sujet. Quant au toit du colombier, on trace sur le revers d'un morceau de papier rouge ou bleu, afin de représenter des tuiles ou des ardoises, quatre triangles équilatéraux (Pl. IV.), liés entre eux, et dont chaque côté soit un peu plus long que celui dont on a déjà formé le toit, afin que la toiture ait un peu de saillie tout a lentour. Cela fait, on découpe ces triangles selon les lignes non ponctuées et on brise selon les lignes ponctuées, de manière qu'il en résulte un second toit que l'on affermit alors sur le premier. La maisonnette finie de la manière indiquée, on en vient au pilier et au pied. Si ces deux parties sont en couleur ; on donnera la préférence à la brune. Ce papier de couleur se découpe également selon les lignes au trait, et se brise selon les lignes ponctuées, à l'exception des diagonales largement ponctuées. Ce qui se trouve hors du carré, ou ce qui est destiné à étayer, doit être plié dans la direction du centre de cette figure et affermi obliquement au-dessous, comme l'indiquent les lignes ponctuées. On voit aisément de quelle manière il faut briser les pièces propres à étayer le pied. — Pour le pilier, on roule sur un cylindre en bois le rectangle en papier mentionné plus haut ; on colle le papier sur ce moule que l'on retire quand la colle est sèche. Le cylindre en papier auquel on peut donner assez d'épaisseur pour le rendre très solide, s'introduit dans l'ouverture inférieure de la maisonnette, assez avant pour atteindre jusqu'au toit qui doit s'y appuyer et s'y fixer par le moyen de la colle, de la même manière que l'extrémité opposée ; on fixe également à la colle les extrémités des piè-

ces destinées à étayer, en les pressant contre le pilier à la hauteur requise. On peut ménager à volonté par-ci, par-là de la mousse au bas du pied, surtout aux endroits où les jointures des étaies ou chevrons tombent sensiblement sous les yeux. Cette mousse dont le choix est varié, s'applique à la gomme. Si la base est trop mince, on pourra avant que d'y affermir le soutien, la coller sur un morceau de carton un peu plus grand et le découper ensuite exactement quand il tiendra fortement. On peut aussi prendre pour le pilier un cylindre en bois, ou une baguette de noisetier couverte de son écorce. Enfin pour le pommeau qui couronne le toit du colombier, on pourra prendre une petite perle en cire, un pois, ou toute autre graine ronde que l'on pourra colorier ou teindre à volonté.

N°. XI. L'ECHOPPE OU BOUTIQUE. (Pl. V.)

DÉVELOPPEMENT. (Pl. IV.)

PROPORTIONS. — Elle est une fois et demi aussi longue que large; la hauteur du devant fait une fois et demi la largeur; celle de derrière est presque égale à la largeur. La hauteur du banc sur le devant, fait la moitié de la largeur mentionnée; la porte et les fenêtres en ont les deux tiers; les fenêtres commencent à la hauteur du banc qui a la même largeur. La porte enfin est de la largeur d'une fenêtre et haute d'une fois et demi sa largeur.

TRACÉ. — 1°. On mène la ligne BC, sur laquelle on porte d'abord la largeur, puis la longueur, puis encore une fois la largeur, et l'on abaisse sur ces points les perpendiculaires.

2°. On porte sur les dernières lignes en *B* et *C* la hauteur antérieure, puis l'on tire les lignes obliques de la surface du toit. On réunit ces deux obliques par la ligne qui fait la partie supérieure du derrière de l'échoppe.

3°. Sur le rectangle du milieu on en construit un autre de même longeur et d'une hauteur égale à l'une des lignes obliques, puis sur ce rectangle un troisième aussi long, et large d'environ la 9^{me} partie du dit rectangle.

4°. Sous le rectangle formant la paroi postérieure, on en trace trois autres, chacun aussi long que celui-là, mais quant à la largeur, celle du premier est égale à la hauteur de l'échoppe; celle du second est égale à la hauteur du banc, et celle du troisième est égale à la largeur du même banc.

5°. On trace la porte et les deux ouvertures latérales, puis les bandes nécessaires pour affermir le tout.

ACHÈVEMENT. — On commence par découper selon les lignes au trait, ce qui a lieu également pour la porte et les deux fenêtres. On fait ensuite le brisé selon l'indication des lignes ponctuées. Si tout se rapporte exactement, on affermit avec de la colle, en commençant par le plancher et le banc, ensuite par la partie supérieure ou le toit. Au lieu de papier blanc on peut en prendre du brun-clair ou foncé ou du gris. On prend aussi des copeaux très-unis et minces; les meilleurs sont ceux de sapin; on les découpe d'abord en morceaux un peu plus longs que l'échoppe, puis on les fend dans la longueur, et d'environ la largeur d'un tuyau de plume ordinaire. On colle ces morceaux sur la surface du modèle, en observant de les ranger de telle sorte qu'elles dépassent chacune un peu sur l'autre. On peut aussi coller ces pièces sur un papier à part un peu plus grand que les surfaces du modèle sur lequel on se propose de l'appliquer. C'est de cette manière qu'on peut recouvrir d'autres objets dont les planches fournissent quelques dessins.

Remarque. — Si au développement de l'échoppe, on adapte à la place des deux rectangles qui forment le banc, un carré de même longueur et d'une largeur égale à la hauteur antérieure de l'échoppe, et si dans cette surface ou dans celle qui se trouve précisément vis-à-vis, on découpe une porte et des fenêtres, on obtiendra une petite maison avec un comble à potence, que l'on pourra recouvrir à la manière de l'échoppe.

N°. XII. UNE CABANE. (Pl. V.)

DÉVELOPPEMENT. (Pl. III.)

Proportions. — La longueur fait une fois et demi la largeur; la hauteur jusqu'au toit est un cinquième de cette largeur. La façade consiste en un triangle équilatéral, dont les côtés sont égaux à la largeur donnée. La largeur de la porte fait le tiers de la base du triangle équilatéral, et la hauteur un tiers de plus que la largeur. La petite fenêtre est moitié aussi haute et moitié aussi large que la porte.

Le tracé. — 1°. On commence par tirer la ligne BC sur laquelle on détermine d'abord la longueur de la cabane, ensuite la largeur, puis encore la longueur et la largeur, et aux points de division on élève sur BC autant de perpendiculaires.

2°. On mène ensuite les lignes DV, XO, à la hauteur que doit avoir la cabane depuis le sol jusqu'au toit, puis on construit trois rectangles, les deux premiers sur les lignes DV, et XO, et le troisième sous la ligne TU. Cela fait, on prend avec le compas la ligne VH, et des points V et X, on décrit des arcs qui se coupent en R. Avec la même ouverture de compas on trace également deux arcs qui se coupent

en S. Enfin on trace par-ci par-là les lignes démarquant les bandes nécessaires pour affermir l'ouvrage.

Achèvement. — On se met à découper selon les lignes au trait ; ensuite on fait le brisé selon les lignes ponctuées, puis on applique à la colle les bandes destinées à affermir les parties du développement que l'on réunit d'abord en BD et CF, pour passer aux lignes obliques du toit, puis au faîte et enfin à la base. On peut se servir de papier blanc. Pour la couverture on choisit de la paille bien saine et d'une belle nuance. On coupe des morceaux un peu plus longs que la hauteur de la surface du toit, et on les fend par le milieu. On les frotte ensuite à l'intérieur avec de la colle ou de la gomme, et on les applique successivement, en commençant vers le côté antérieur, et en ayant soin de les faire bien égaux au faîte de la cabane. Lorsqu'ils seront bien collés, on les égalisera en bas avec des ciseaux, en leur laissant un peu de saillie. Le long du faîte on adapte un tuyau de paille d'égale longueur et si l'on veut un peu plus long. On peut procéder pour cette couverture comme il a été dit plus haut, en collant la paille sur un papier à part.

Remarque. — Si l'on fait le développement de la cabane selon les dimensions indiquées, à l'exception de celles qui indiquent la hauteur jusques sous le toit, ainsi que la hauteur et la largeur de la porte, et si l'on prend alors les hauteurs mentionnées quadruples de la largeur de la façade, il en résultera une guérite. Il faut dans ce cas y découper la porte en arc par le haut.

Nº. XIII. MAISONNETTE. (Pl. V.)

DÉVELOPPEMENT. (Pl. III.)

Proportions. — Elle a en largeur les deux cinquièmes de sa longueur. Pour obtenir cette proportion on divise la lon-

gueur prise à volonté en cinq parties égales et l'on prend deux de ces parties pour la largeur. La hauteur tout autour jusqu'au toit est la même. La surface du toit, vue du côté étroit, est un triangle équilatéral ; l'autre surface est un trapèze. La hauteur des fenêtres est égale à la moitié de la longueur de la maisonnette depuis le sol jusqu'au toit. La porte est à la même distance du toit que le sont les fenêtres. La largeur de la porte et des fenêtres se trouve en prenant les deux tiers de leur hauteur. Ces deux tiers donnent en même temps l'intervalle entre les fenêtres et la base de la maisonnette. Enfin les fenêtres sont rangées dans la direction latérale à égale distance l'une de l'autre ; elles sont par conséquent disposées d'après le § 10 du chapitre II.

LE TRACÉ. — 1°. On détermine premièrement sur la ligne B C, la largeur puis la longueur, et encore une fois la largeur et la longueur ; on abaisse des perpendiculaires sur ces points de division.

2°. On fait les perpendiculaires aussi longues que la hauteur de la maisonnette jusqu'au toit, en tirant D F parallèle à B C, puis on décrit les triangles équilatéraux sous G et H.

3°. En appliquant la règle sur les points G et H, on tire deux autres lignes L K, N M, parallèles à D F. De G en K, et de H en L et en M, on porte la largeur de la maisonnette, et de M en N, la longueur K L, puis on tire les lignes obliques.

4°. Sous l'un des deux grands rectangles qui se trouvent sur la ligne B C, on trace un autre rectangle d'une longueur et d'une largeur égales à celles de la maisonnette, à laquelle il doit servir de base.

5° Sur la ligne B C, on détermine la largeur de la porte et des fenêtres, ainsi que leur distance mutuelle, puis l'on tire des lignes.

6°. On indique les petites bandes propres à affermir le développement.

ACHÈVEMENT. — On découpe et l'on brise. Les fenêtres et la porte se découpent en dernier lieu. Si toutes les parties se rapportent exactement, on affermit avec de la colle. On réunit d'abord le développement aux lignes *B D* et *C F*, puis aux lignes obliques du toit, à celles du comble et enfin à la base.

La toiture se présente très-bien, si on la fait en tuiles ou en ardoises. Dans le premier cas on prend du papier de couleur rouge ou d'un brun rougeâtre; dans le second du papier noir. On dessine, pour cet effet, au revers du papier toutes les surfaces du toit, comme l'indique le développement Pl. III. Ce développement est ensuite découpé convenablement, brisé et affermi à la colle sur le toit que l'on a déjà obtenu. Si l'on veut une toiture plus parfaite, on peut, avant qu'elle soit affermie, y peindre des tuiles ou des ardoises, comme on peut le voir en *P, Q, R, S*. On procède encore plus parfaitement, en collant les unes sur les autres, des bandes étroites de papier découpées en forme de tuiles ou d'ardoises, et en y appliquant une couleur convenable. On peut imiter les jalousies en pliant, à la manière des degrés, de petites bandes de fin papier vert de la largeur des fenêtres. Pour figurer la porte d'une manière plus naturelle, on peut appliquer de fins copeaux, disposés comme on le jugera à propos pour produire un effet symétrique. La serrure, les gonds etc., se peignent avec du noir d'ivoire ou à l'encre de Chine.

N°. XIV. UNE MAISON. (Pl. V.)

DÉVELOPPEMENT. (Pl. III.)

PROPORTIONS. — En divisant en sept parties égales la longueur prise à volonté, quatre de ces parties feront la largeur, cinq la hauteur jusqu'au toit. Ce toit est comme celui de

la cabane un triangle équilatéral, interrompu par le comble à croupe. Les grandes fenêtres ont en largeur un septième de la longueur mentionnée, et en hauteur le double de leur largeur. Les fenêtres de derrière ainsi que celles latérales se trouvent au milieu. Sur le devant, au contraire, elles sont éloignées des angles ou coins, ainsi que la porte, d'un septième de la longueur de la maison. L'intervalle de ces fenêtres dans la direction perpendiculaire, fait environ la moitié de leur hauteur. Les petites fenêtres ont en hauteur la largeur des autres, avec une largeur égale à la moitié de leur hauteur. La longueur de la cheminée fait le cinquième du comble et est deux fois aussi haute que large.

LE TRACÉ. — 1°. D'après les mesures données et tracées sur la ligne BC, on construit quatre rectangles sur cette même ligne, savoir, celui du devant, les deux latéraux et celui du derrière.

2°. Immédiatement sur les rectangles on trace les surfaces du toit, comme on l'a fait pour la cabane; en ménageant deux triangles équilatéraux pour les deux surfaces des côtés étroits du toit. Ensuite pour former les deux combles à croupe, on fait le changement nécessaire, comme on le voit entre D et H, c'est-à-dire, on prend le tiers de la longueur DF; on la porte de D en G et en H, puis l'on tire la ligne GH. Alors on porte FG de F en K et de L en M, puis l'on tire la ligne KM. Cela fait, avec GH on trace sur KM un triangle équilatéral, et l'on procède de la même manière pour obtenir toutes les surfaces semblables.

3°. On trace encore une fois pour le toit les deux grandes surfaces $NPQR$, de manière que les deux petits triangles qui appartiennent aux deux combles à croupe puissent y adhérer. Pour que cette couverture ait une saillie tout autour, et qu'elle soit à une distance d'à-peu-près la moitié de la largeur d'une

des grandes fenêtres, il faut encore tirer les lignes parallèles, telles qu'elles sont indiquées Pl. III.

4°. On trace les fenêtres et la porte, puis la surface du fond, ainsi que la cheminée comme en F; et enfin les bandes destinées à affermir le tout.

Achèvement. — Le tout étant ainsi tracé, on découpe et l'on fait le brisé de la manière indiquée plus haut, mais il n'est pas permis de briser au développement de la maison, selon les lignes immédiatement au-dessous de KM, ni selon celles qui sont parallèles aux lignes extérieures de la figure $NPQR$. On procède ensuite à l'affermissement au moyen de colle de la manière suivante. On rapproche d'abord le développement au milieu, puis en haut, enfin en bas; et l'on fixe la couverture. Quant à la cheminée, rien de si facile que de la fixer. Cet affermissement se fait-il en dernier lieu au toit et après que le toit a été adapté, il faut que les petites bandes qui servent à cet usage, aient la couleur de la couverture ; ou bien il faut y appliquer séparément une bande de papier de cette couleur. Si tout cela est antérieur à l'adaptation du toit, ce qui est préférable, il faut faire à cette partie la découpure nécessaire à la place convenable. Enfin si l'on veut représenter la couverture en tuiles ou en ardoises, on procède ainsi qu'il a déjà été prescrit à l'article de la maisonnette.

N°. XV. MAISON AVEC FRONTON. (Pl. V.)

DÉVELOPPEMENT. (Pl. VI.)

Proportions. — La hauteur et la largeur de la maison font le quart de sa longueur, c. à d. qu'elle est quatre fois aussi longue qu'elle est large ou haute. La longueur du fronton a au bas la moitié de la longueur mentionnée ; cha-

cune des lignes obliques est égale à la largeur mentionnée plus la moitié de cette même largeur. Selon son diamètre pris obliquement, le toit forme un triangle équilatéral. La hauteur des fenêtres d'en bas égale la moitié de celle de la maison jusqu'au toit, et leur largeur est égale aux deux tiers de leur hauteur. Leur distance à la base de la maison est un tiers de sa hauteur. La porte se trouve à la partie supérieure dans la même ligne que les fenêtres et sa largeur est la moitié de sa hauteur. La hauteur de la petite fenêtre du fronton est égale à la largeur de l'une des grandes, dont les deux tiers de la hauteur font la largeur de la même petite fenêtre. La largeur de la porte donne à peu près la distance de la petite fenêtre à la porte même.

LE TRACÉ. — Le toit et les frontons exceptés, on procède ici comme dans les cas semblables qui se sont présentés plus haut.

1°. Sur le milieu de la ligne BC, on porte la longueur inférieure du fronton, et l'on trace sur cette dernière un triangle équilatéral, d'où résultent deux lignes obliques telles qu'on les voit ponctuées sous D.

2°. On trace le triangle équilatéral sous F, comme étant le diamètre oblique du toit, puis l'on tire à sa hauteur une ligne GH, parallèle à BC; ainsi que la ligne CG, parallèle à la ligne oblique DK.

3°. On prend CG, avec laquelle on fait le triangle équilatéral immédiatement sous F, puis l'on tire à sa hauteur la ligne LM parallèle à BC, ensorte qu'elle commence exactement au point G; à quelle fin on y élève une perpendiculaire.

4°. On trace le rhomboïde $CKLM$, puis les autres surfaces semblables du toit; enfin on indique les bandes nécessaires à l'affermissement de l'ouvrage.

ACHÈVEMENT. — Supposé qu'on ait tracé, soit à droite, soit à gauche, le double de ce qui est indiqué sur la planche, à moitié seulement, il est aisé alors de découper, de briser et de rassembler les parties, en se dirigeant selon les lignes

tracées et ponctuées. Quand on fait le brisé il ne faut pas l'étendre aux lignes ponctuées largement *C G* et *G H*, non plus qu'à celles immédiatement sous *F*, destinées simplement au tracé. Il faut remarquer en outre qu'avant de réunir les parties du toit, celle où se trouve le fronton, laquelle jusqu'ici reste encore entièrement ouverte, doit être recouverte. Pour cet effet on découpe un triangle deux fois aussi long que chacune des lignes obliques du premier et aussi large que l'est la maison ; on brise par le milieu, puis on l'adapte exactement aux surfaces déjà obtenues du fronton. Afin d'appliquer aisément les bandes, on renvoie jusqu'à la fin l'affermissement du fond ou de la base. Pour la surface de cette base on découpe un papier de la longueur et de la largeur déjà mentionnées de la maison ou même plus grand. Si l'on veut y adapter un toit fait à part, on le trace sans le fronton, comme on le voit ici en *N*, où le peu d'espace n'a permis de le représenter qu'à moitié de la grandeur qu'il doit avoir ; au contraire, à l'endroit où est le fronton il consiste en un rectangle comme celui qui vient d'être mentionné, avec cette différence seulement qu'il doit être pris un peu plus large. Au cas que l'on veuille adapter un semblable toit, on peut aussi omettre la couverture mentionnée du fronton. On procède au surplus comme pour les modèles précédens, quand on veut représenter le toit en tuiles ou en ardoises. La surface de la base a-t-elle un peu plus de saillie, on peut donner à cette saillie, une couleur grise ou verte. On laisse en blanc la partie représentant les murs de la maison, ou bien on lui donne une couche jaune ou grise. Trouve-t-on qu'il en vaille la peine, et a-t-on pour cela la dextérité requise, on couvre les ouvertures des croisées avec une imitation de fenêtres ; d'abord on y fixe les chassis, on colle par derrière sur les ouvertures des carreaux de papier peints comme vitrage, ou bien on colle intérieurement des morceaux de papier de la couleur du verre, sur lesquels on trace à la plume le chassis, et l'on peint tout ce qui doit représenter la boiserie, comme on le juge à

propos. Si l'on fait la maison en carton, on peut fixer à l'intérieur de petits carreaux de verre au chassis, ou un morceau de verre de la longueur du chassis. Tout cela doit se faire ainsi que l'achèvement de la porte, avant que de rapprocher les parties du développement.

N°. XVI. ÉGLISE DE VILLAGE. (Pl. V.)

DÉVELOPPEMENT. (Pl. VI.)

PROPORTIONS. — La longueur est le double de la largeur; la largeur augmentée d'un cinquième, donne la hauteur jusqu'au toit. Le diamètre oblique de ce dernier est un triangle isocèle dont chacun des côtés longs a la hauteur indiquée plus haut. Les grandes fenêtres ont en hauteur le tiers de la longueur mentionnée et leur distance de la base de l'église est la moitié de la largeur mentionnée; leur largeur fait un tiers de leur hauteur. La porte est aussi large que les fenêtres et deux fois aussi haute que large. La petite fenêtre est un peu plus étroite que les autres et la moitié aussi haute. En outre la hauteur de l'église jusqu'au toit est la même que la hauteur du clocher jusqu'à son toit. Les fenêtres de ce clocher ou de cette tour ont en hauteur le quart de la hauteur de la tour jusqu'au toit, et environ la moitié de la largeur.

LE TRACÉ. — On trace le développement de cette église comme celui de la maisonnette. Le peu d'espace n'a permis d'en tracer ici que deux côtés. Il faudra donc non-seulement en tracer encore deux, l'un à droite et l'autre à gauche, mais encore ne pas oublier la base. Pour obtenir le toit de la grandeur déjà indiquée, on trace sur la ligne BE (Pl. VI. à gauche du développement de l'église), égale à la largeur de l'église, et avec sa hauteur, le triangle BDE, puis l'on mène par le sommet D la perpendiculaire FG. La longueur

de la ligne *B D* ou *E D*, se porte ensuite de *F* en *G* et l'on fait le triangle extérieur qui donne la surface du toit du côté étroit. Alors on procède absolument comme pour la maisonnette. Quant aux arcs des fenêtres, on les obtient, en plaçant le compas sur chaque côté de ces fenêtres au point qui, à partir d'en bas fait les deux tiers de la hauteur. La hauteur de la petite fenêtre au-dessus de la porte, est déterminée par la moitié de la hauteur de la porte. Pour la tour, on trace d'abord quatre rectangles, tels qu'ils sont indiqués au-dessus de l'église Pl. VI. La même planche représente le développement du toit. Afin de procéder avec exactitude, et de découper les deux surfaces de la tour de manière qu'elle s'adapte bien à l'église, on en porte la largeur sur le milieu de la ligne *B E*, Pl. VI, puis on abaisse sur ces points des perpendiculaires et l'on mène la ligne *H K*. Le troisième triangle *D H K* qui en provient est ce qui doit être découpé.

Achèvement. — On fera le développement de l'église en traçant deux fois autant à droite et à gauche que ce qui est représenté sur la planche VI, N°. 16, ainsi qu'il a été indiqué à l'article de la maisonnette. On observera la même chose pour les lignes tracées et ponctuées ici. La couverture se termine comme il a été dit plus haut.

N°. XVII. UN PONT. (Pl. V.)

DÉVELOPPEMENT. (Pl. VI.)

Le tracé. — 1°. Sur le milieu de la ligne *B C*, on trace le carré *G H J K*, on divise ses deux côtés, à droite et à gauche, en trois parties égales, on tire à la hauteur des deux tiers de ces parties la ligne ponctuée *D F*, puis la parallèle *L L*, lesquelles donnent la largeur du pilier que l'on achève de chaque côté.

2°. Avec HL ou GL on trace, aux deux côtés du carré $GJKH$, le triangle équilatéral GLN et son semblable à gauche, et au-dessus de ces triangles les rhomboïdes et les parallèlogrammes dont se compose la balustrade.

3°. A une distance égale à la largeur du pont, on mène sous BC une parallèle sous laquelle on fait un second tracé pareil à celui qui vient d'être décrit.

4°. On achève alors les tracés, comme l'indique la planche : d'abord les grosses pièces de charpente telles que la travée, $NLLN$, puis les gros pieux ou palées HL, GL, qui ont en équarrissage environ la sixième partie du côté du carré $DFGH$; enfin la balustrade ou le parapet et les traverses qui ont la moitié environ de l'épaisseur des grosses pièces.

Achèvement. — On découpe le tout selon les lignes au trait, et l'on fait le brisé selon les lignes ponctuées. Cela fait, on découpe pour le plancher du pont, un rectangle aussi large que le pont même, et assez long pour couvrir la surface de $BCBC$. Ce rectangle aura la longueur requise, s'il a le double de la ligne BC. Mais afin qu'il s'adapte bien, il faut le briser par-ci par-là. Alors on fixe ce rectangle ainsi préparé, de même que les triangles rectangles qui doivent adhérer aux pièces qui forment les bords. Ces triangles rectangles ont pour largeur la ligne oblique de chacun, et pour longueur la largeur du pont. Afin que le modèle ait une belle apparence, on prendra un papier bien fort, ou un fin carton. Pour la balustrade et les autres pièces de charpente, on prendra une couleur imitant le bois.

On recouvre le développement d'abord après le tracé. On peut allonger le pont des deux côtés, ce qui lui donnera une plus belle forme que celle du pont qu'offre la planche.

N°. XVIII. BATEAU. (Pl. V.)

DÉVELOPPEMENT. (Pl. VI.)

Le tracé. — 1°. Après être convenu de la largeur que l'on se propose de donner au bateau, on la porte successivement sur la ligne $B\ C$, de l'un de ces points deux fois, de l'autre une fois et demie, et sur chacun des points de division, on élève des perpendiculaires.

2°. On fait les deux perpendiculaires intérieures égales à la largeur convenue, puis on les réunit par une ligne pour former le rectangle intérieur A.

3°. On ouvre le compas d'une longueur égale à cinq fois la largeur $O\ O$, le compas ainsi ouvert, on place une pointe de l'instrument à chaque point extrême de la ligne prolongée $O\ O$, d'où l'on décrit deux arcs qui se coupent en D; et avec une ouverture de la même largeur du bateau, prise trois fois sur la ligne prolongée $X\ X$, on décrit encore deux arcs qui se coupent en F.

4°. On porte la largeur du bateau de D en G et en H, puis environ un tiers de plus de cette largeur, de F en L et en K, et l'on tire les autres lignes droites $G\ K$, $H\ L$.

(En faisant les lignes $H\ L$, et $G\ K$ parallèles, et en procédant comme on vient de faire pour le bateau, on aura un panier à ouvrage en forme de nacelle ou de navette de tisserand, dont les bords seront susceptibles de recevoir différentes formes.)

5°. On trace les petites bandes destinées à affermir l'ouvrage, aux lignes obliques qui sont vis-à-vis de ces arcs, et telles qu'elles sont indiquées dans la planche, à cause de la courbure.

Achèvement. — Dès qu'on a découpé cette figure selon les lignes tracées, on brise selon les lignes ponctuées, à l'exception de celles $O\ O$, $X\ X$, et l'on réunit seulement alors

les deux extrémités en *G* et en *H*, ainsi que celles en *K* et en *L*. Le tout étant sec, on donne au bateau la meilleure courbure, la meilleure forme, en évasant plus ou moins les parties latérales. La meilleure couleur que l'on puisse lui donner est celle du bois employé à la construction de ces objets de l'industrie humaine. Si l'on veut recouvrir avec un papier mince, il faut le faire immédiatement après la découpure. On y ménage des bancs que l'on fait séparément. On peut y adapter un toit, comme on le voit sur la planche VI, à la gondole dans le goût chinois qui s'y trouve dessinée. Il faut choisir un papier très épais, ou mieux encore du carton mince; dans ce dernier cas on peut donner au bateau une couleur en détrempe sur laquelle on passe quelques couches de vernis à l'esprit de vin.

N°. XIX. HUTTE AVEC UN TOIT DE CHAUME. (Pl. V.)

DÉVELOPPEMENT. (Pl. IV.)

LE TRACÉ. — 1°. D'une grandeur prise à volonté, on décrit le cercle en *B*, que l'on divise en 6 parties égales en portant le rayon du cercle sur la circonférence, puis l'on mène les lignes par ces points de division et par le centre du cercle.

2°. Au deux côtés de ces lignes, on marque à la pointe du compas sur la circonférence tracée, la demi-épaisseur des poteaux, laquelle est ici environ la 24° partie du diamètre du cercle, puis l'on mène par ces points les lignes perpendiculaires et parallèles.

3°. On détermine la longueur des poteaux, auxquels on peut donner les deux tiers du diamètre du cercle.

4º. On trace les bras obliques ou traverses des poteaux à distance et hauteur égales.

5º. On circonscrit le cercle tracé par un autre cercle ponctué indiquant la mesure de la saillie du toit.

6º. On ouvre le compas de la longueur de la ligne oblique du toit, on trace le grand arc de cercle sur le centre C (fig. à droite); on divise le cercle ponctué en autant de parties égales, que l'on porte successivement sur cet arc de cercle; ce qui reste de ce grand arc, donne la partie à découper, en tirant des lignes droites des extrémités de l'arc au centre.

7º. On trace de petits triangles à l'extrémité des poteaux et la bande étroite du toit. Si l'on travaille en carton, on omet ces triangles et ces bandes.

Achèvement. — Les deux figures sont-elles découpées et celle du toit est-elle bien brisée et réunie au moyen d'une bande, si c'est en papier, et simplement à la colle forte, si c'est en carton, on plie les poteaux de manière qu'ils soient perpendiculaires sur le cercle inscrit B, puis on les fixe au toit. Cela fait, on y applique la paille, selon le procédé indiqué pour la maisonnette couverte de chaume, de manière cependant que les morceaux se terminent en pointe au sommet. On ménage à cette dernière partie un peu de mousse et surtout au toit, pour lui donner un air pittoresque.

Nº. XX. UNE ROUE. (Pl. III.)

On commence par tracer au compas avec le rayon $a\,C$, le cercle $a\,a\,a\,a$; on convient de l'épaisseur qu'on se propose de donner aux jantes de la roue, et l'on trace le second cercle $D\,D\,D\,D$; on divise en huit parties la circon-

férence du cercle, afin de tracer les rayons de la roue. On fait la même opération pour la seconde surface de la roue. Ces deux surfaces circulaires étant tracées, on les découpe en dégageant tout ce qui se trouve entre les jantes, les rayons et le moyeu C. L'ouverture de cette dernière partie de la roue est destinée à recevoir l'axe O P, sur lequel on fixera les deux surfaces circulaires à une distance l'une de l'autre, égale à la largeur de la bande que l'on a encore à coller, bande qui doit former le fond de la partie inférieure de la jante. On trouvera la longueur de cette bande, en triplant le diamètre du cercle intérieur de la roue et en y ajoutant un septième. Cette bande étant collée, on se met à faire dans l'espace vide qui reste entre les deux zones circulaires de la roue, les petits compartimens destinés à recevoir le sable qui doit y tomber pour mouvoir cette roue que l'on pourra adapter à l'arbre du moulin à vent.

Ces compartimens ou godets se font avec des bandes du même carton ou papier qui a servi à construire la roue; on leur donne la largeur indiquée par l'espace vide entre les deux zones circulaires de la roue. Avant de coller ces deux dernières surfaces sur l'axe O P, il faut fixer sur l'une ou l'autre, la bande qui fait le fond des godets; quand cette bande qui aura pris alors la courbure du cercle, tient fortement, on place ces deux pièces jointes sur une surface unie et ferme; on frotte de colle-forte les bords de cette bande, puis on y applique la seconde zone circulaire de la roue, sur laquelle on met une planchette chargée d'un poids proportionné à la pression que peut supporter le carton sans se plier. Ces deux surfaces ne manqueront pas d'être parallèles l'une à l'autre, si elles ont été bien tracées et découpées, et si l'on a eu soin d'introduire dans le trou du moyeu, avant de les affermir entr'elles, un axe en bois qui y entre exactement; quand le tout sera bien sec, on sortira cet axe pour le remplacer par celui qui doit y rester fixé à la colle, et qui n'aurait pas pu servir d'abord, à cause des pointes qui sont à ses extrémités. Les deux pointes qu'on fera en métal doivent tour-

ner dans des trous fraisés, c. à d. ayant une forme conique. La roue construite de cette manière tourne avec la plus grande facilité et le plus léger moteur peut lui imprimer le mouvement, qui sera plus rapide ou plus lent, selon que l'on fera tomber dans les godets une plus ou moins grande quantité de sable ; ce qui dépendra du trou plus ou moins grand que l'on pratiquera au réservoir qui le contient.

N°. XXI. MOULIN A VENT. (Pl. III.)

Le moulin à vent se compose de 5 principales parties sous le rapport des développemens que l'on a à tracer, savoir : la tour, la maisonnette qui est posée dessus et les ailes du moulin. Il ne sera pas difficile de tracer les développemens des deux premières parties ; quant au troisième développement, on y parviendra en inscrivant un carré dans un cercle auquel on donnera une grandeur proportionnée à la hauteur du bâtiment. Les diagonales tracées dans le carré faisant les quatre tiges moyennes des ailes, il sera facile de tracer le reste, comme l'indique la figure, et de découper chaque aile qu'on fixera à l'arbre, dont une partie sort de la maisonnette, et l'autre se termine dans l'intérieur et porte une roue que l'on fait mouvoir au moyen du sable dont le réservoir est ménagé dans le toit, auquel on pratique une ouverture, si l'on veut en forme de cheminée, pour l'y introduire. De ce réservoir auquel on donne une forme conique, le sable s'échappe par un trou et tombe sur la roue, pour passer ensuite dans la tour, dont l'intérieur a également la forme d'un entonnoir, d'où le sable s'écoule par un trou sous lequel on peut placer une base carrée avec un tiroir que l'on sort à volonté pour le vider en versant le sable qui s'y sera accumulé, dans le réservoir du toit.

No. XXII. PETITE CORBEILLE EN HEXAGONE RÉGULIER, A BORDS DROITS. (Pl. IX fig. 5.)

- Le développement de cette corbeille se forme en traçant d'abord un hexagone $abcdef$ (fig. 6) pour le fond, puis décrivant de son centre, et avec une ouverture de compas égale au rayon de l'hexagone augmenté de la hauteur à donner à l'objet, une circonférence ponctuée, dont les arcs gh, ik forment des parties.

Si l'on admet que les parois latérales, indiquées à chaque côté de l'hexagone par des lignes ponctuées, soient des quadrilatères rectangulaires, on obtiendra par l'ajustement des parties du développement un vase à parois perpendiculaires, qui aurait bien la forme primitive d'une cassette hexagone, mais ne pourrait pas être appelé une corbeille. Il faut donc que, suivant le degré d'inclinaison qu'on désire que les pans aient, ou selon que la corbeille doit être plus ou moins aplatie, la longueur de ces pans vers le haut dépasse plus ou moins celle du bas ou des côtés de l'hexagone même formant le fond, ainsi que l'indiquent les lignes droites gh, ik.

Une fois le développement tracé de la sorte, on coupe dans le carton sur les côtés de l'hexagone, à profondeur suffisante pour que le pliage des pans puisse se faire; puis on coupe d'outre en outre les lignes gh, ik etc., et enfin tout autour, les triangles formés par les lignes bh et bi et les suivants, et le développement se trouve ainsi achevé et prêt à joindre. Pour couvrir cette corbeille, on peut border les arêtes supérieures en fin papier doré, puis appliquer l'autre couverture en papier de couleur; pour cela on opère comme il a déjà été dit, c'est-à-dire que l'on couvre d'abord de deux pans l'un, d'un morceau de papier qui dépasse les joints angulaires; on coupe ensuite les morceaux de papier à tapisser les pans intermédiaires, légèrement plus étroits

que l'intervalle entre deux joints, on les colle et on en rabat le bord inférieur en dessous du fond. Si l'on voulait en multiplier les enjolivements, on pourrait appliquer des bordures de papier doré sur les six joints angulaires, depuis le fond jusqu'au bord supérieur; on peut également orner le bord inférieur, en collant encore une bordure dorée à l'entour du fond et faisant un peu saillie. Il est à remarquer que l'on peut procéder à la couverture de ces ouvrages de deux manières, ou en appliquant d'abord les bordures sur les joints, puis seulement la couverture des pans, ou en couvrant d'abord les pans par-dessus les joints et en appliquant ensuite les bordures; mais cette dernière façon n'est pas à conseiller, parce que les bordures ainsi collées par-dessus la couverture, sont sujettes à se déjoindre, tandis qu'on est bien plus sûr de son affaire en commençant par border les bords et arêtes susceptibles de cette opération, et couvrant seulement après les surfaces planes. Il est vrai que, dans ce dernier cas, il faut être très-exact dans le découpage des morceaux de papier destinés au tapissage, afin que les bordures paraissent partout d'égale largeur. La couverture intérieure doit également être coupée de façon que chaque pièce dépasse tant soit peu un des joints angulaires et sans laisser d'intervalle non recouvert, on continue à appliquer son papier en partant du joint qui vient d'être recouvert Quant à la couverture du fond, il est assez indifférent de la faire avant les côtés; dans ce cas, on coupe le papier un peu plus grand de manière à ce qu'il dépasse de tous les côtés un peu les joints, ou de tapisser d'abord les parois latérales en descendant un peu sur le fond même et couvrant enfin celui-ci. Dans tous les cas il est à observer que les bons ouvriers cartonnagiers, quand ils veulent être sûrs de faire de l'ouvrage tout-à-fait propre, n'attendent pas jusqu'au moment de coller les papiers destinés au revêtement, pour enduire ces derniers de colle ou d'amidon; mais qu'ils enduisent leur papier, surtout lorsqu'ils font emploi de colle, avant de s'occuper du découpage, auquel ils procèdent seu-

lement après séchage convenable, puis ramollissent cet enduit en passant dessus avec une éponge humide et appliquent alors le papier ainsi préparé. Chacun comprendra l'utilité pratique de ce procédé.

On tracerait de la même manière que pour la corbeille décrite ci-dessus, le développement d'une autre dont le bord supérieur s'écarterait de la ligne droite, soit qu'il doive former des arcs vers le haut, fig. 9, ou des échancrures, fig. 7, en traçant et découpant dans le développement de ces figures, au lieu des lignes droites gh, ik, etc., dans le premier cas, celles arquées extérieurement, et dans le second cas celles arquées en dedans.

N°. XXIII. CORBEILLE HEXAGONE OBLONGUE
(Pl. IX, fig. 7.)

La première chose à faire dans l'esquisse du développement de cette corbeille, comme pour celles qui viennent d'être décrites, c'est le dessin du fond que l'on obtient le plus facilement en construisant le parallélogramme $abcd$, fig. 8, et faisant servir les petits côtés de cette figure, d'hypothénuse à deux triangles rectangles eab, cdf. Cela fait, on tracera les 6 pans g, h, i, k, l et m de la manière indiquée fig. 8; on les découpera tout-à-fait des trois côtés extérieurs et à moitié seulement du côté adjacent au fond. Puis on procèdera à l'assemblage des parties, à la couverture et au revêtement comme il a été dit pour les corbeilles hexagones précédentes.

N°. XXIV. CORBEILLE CARRÉE OBLONGUE A PAROIS LATÉRALES RECOURBEES EN DEHORS (Pl. IX, fig. 11 et 12.)

Le développement de cette corbeille que représente la fig. 12, se trace tout-à-fait de la même manière que ceux des objets analogues déjà décrits. On commencera ici encore par déterminer la longueur et la largeur du fond $abcd$ et par tracer le carré en question. Cela fait, on prendra le compas en main, on l'ouvrira autant que l'exige la hauteur proposée pour les parois latérales, par ex. de a en i et avec cette ouverture de compas pour rayon, on marquera la hauteur des quatre côtés ; on prolongera chacune des lignes du carré $abcd$ par des lignes ponctuées ea, bf, gc et dh, puis kb, dm, lc et ai, avec lesquelles on formera provisoirement les quadrilatères $ikab$, $lmcd$ et ainsi de suite, indiqués par des lignes ponctuées, lesquels sont à angles droits et donneraient, en les découpant tels quels, une cassette carrée oblongue à parois latérales perpendiculaires. Mais comme ce n'est pas cette forme que l'on désire obtenir, il faut ajouter un petit prolongement aux deux extrémités de chacun des quatre pans latéraux, comme p. ex. de i en n, de k en o et ainsi de suite tout autour et décrire les arcs na, ob, cp, dq, etc., qui devront tous avoir la même cambrure. Après qu'on aura découpé les échancrures, et les contours du fond à demi-épaisseur du carton, on donnera aux parois latérales la courbure convenable, et on les assemblera au moyen de bandes de papier par-dessus les angles. Le revêtement de l'intérieur, la couverture au dehors et les enjolivements se règlent d'après la destination de l'objet à confectionner et d'après les goûts de l'exécutant, puis aussi d'après le temps et les matières que l'on veut y employer. La manière de procéder est la même que celle déjà indiquée pour les diverses corbeilles hexagones.

Nº. XXV. CABARET OU PLATEAU QUADRILATÉRAL. (Pl. IX, fig. 13.)

Si nous nous représentons les parties dont se compose la corbeille décrite en dernier lieu à pans latéraux recourbés en dehors, autrement proportionnée, c'est-à-dire que le fond du développement fig. 14, soit beaucoup plus grand, et les parois latérales par contre très-basses, nous aurons la forme d'un cabaret ou plateau. D'où il résulte que la manière de confectionner un tel ustensile est conforme à celle de faire une corbeille oblongue. On peut à la vérité construire cet objet avec des pièces détachées et sans tracé préalable de développement, savoir : un fond et des bandes de carton que 'on aurait à sa disposition ; toutefois, pour plus d'intelligence de la chose, un tel tracé trouvera bien place ici.

Admettons que le plateau à faire doive former un carré oblong, on tracera le fond $abcd$ fig. 14, parfaitement rectangulaire, on y adossera les quatre pans latéraux et on déterminera, par le dessin des échancrures ovales ae, bf, cg et dh, la courbure à donner à ces pans vers le dehors.

Pour la couverture, la bordure et les autres enjolivements on s'y prendra de la même manière que dans les cas précédents ; toutefois comme ce genre d'ustensiles est sujet à se mouiller, il sera préférable de remplacer la couverture en papier par une couleur peinte ; à cet effet, on imbibe le plateau d'huile de lin ou d'un vernis, et on le fait sécher à une température moyenne ; après quoi on y applique les couches de couleur et un vernis par-dessus.

Nº. XXVI. CORBEILLE RONDE A ANSE. (Pl. IX, fig. 15.)

On tracera le développement d'une corbeille de cette forme

comme il est indiqué fig. 16. On mènera la ligne ab, puis de l'une des extrémités et sous un angle de 66 $^2/_3$ degrés centigrades, on mènera la ligne ac de même longueur ; on joindra les extrémités b et c de ces deux lignes par l'arc ponctué bc ; cet arc formera le pourtour supérieur de l'objet, et pour lui donner un meilleur aspect, on le découpera à cambrures ; puis on déterminera la profondeur de la corbeille, soit be ou cd ; on tracera aussi de a comme centre l'arc de ; puis on découpera la figure $cbde$, qui par l'arrondissage et la jonction suivant les lignes be et cd donnera la forme représentée fig. 15 ; on obtiendra assez exactement la grandeur convenable du fond rond en divisant l'arc de en six parties égales, et décrivant avec une ouverture de compas égale à une de ces parties la circonférence d'un cercle f.

On s'épargnera de la peine et du temps en couvrant la partie intérieure des pièces de la corbeille, avant de les assembler. Pour assujétir le fond, on le pose légèrement au-dessus de la place qu'il doit occuper ; puis on enduira immédiatement au-dessous le pourtour latéral de colle large comme le dos d'un couteau ; cela fait, on enduira également de colle une des faces d'un morceau de carton au moins aussi grand que le fond, on le posera sur la table, la face enduite en-dessus, puis on posera la corbeille dessus, on refoulera tout-à-fait en bas la pièce de fond qui y a été introduite précédemment, et on la pressera fortement contre le morceau de carton de dessous ; par cette opération et par la colle appliquée au pourtour inférieur de la paroi latérale de la corbeille, la liaison du fond avec le reste deviendra durable ; quelques minutes après le collage, on pourra déjà enlever les parties saillantes du morceau de carton qui a servi à l'assujétissement du fond, à moins que l'on ne veuille laisser subsister à dessein un bord en saillie d'égale largeur tout à l'entour, qui servira de pied à la corbeille ; on peut aussi y adapter un pied en forme de cône tronqué (voyez fig. 15), ce qui dans les deux cas contribue à rehausser l'apparence

de l'objet. Le découpage de la couverture extérieure offre aussi quelques petites difficultés à cause de la forme conique de la corbeille ; toutefois on parviendra à son but, en faisant rouler lentement le vase en question sur le papier destiné à le couvrir, étendu sur la table le revers en-dessus, et en y traçant avec un crayon les arcs que décrit en avançant la corbeille par le haut et par le bas ; après quoi on découpe suivant ces lignes, auxquelles on donnera d'abord un prolongement convenable, afin de pouvoir le rabattre vers l'intérieur à la partie supérieure, et par-dessus le fond à la partie inférieure de la corbeille ; le papier ainsi préparé s'adaptera sans inconvénients aux diverses parties de l'ustensile. Mais on obtiendra encore plus facilement la dimension et les contours exacts du papier devant servir à couvrir, si on a la précaution de découper ce dernier avant l'assemblage du développement, et en se servant de ce développement même pour la forme à donner à la couverture.

Ici encore un encadrement des bords en fin papier doré convient le mieux pour enjoliver l'objet d'une manière très-délicate et dans le meilleur goût, et pour augmenter encore la richesse des ornements, on peut y ajouter des bordures ciselées correspondantes. On enjolivera l'anse de la même manière.

Nº. XXVII. PETITE CORBEILLE EN HEXAGONE RÉGULIER A PANS ÉCHANCRÉS ET ARQUÉS INTÉRIEUREMENT, AVEC ANSE.

(Pl. IX, fig. 17.)

On tracera le développement de cet objet de la même manière que pour les précédents, toutefois avec changement

dans les proportions des parties, en réduisant, dans le présent cas, fig. 18, l'hexagone formant le fond et allongeant par contre les pans latéraux, et en donnant au bord supérieur de ces derniers, au lieu de la forme arquée en dehors, comme c'est le cas dans la fig. 10, celle arquée en dedans *ef* etc. fig. 8.

Pour obtenir ces pans on construira, sur chacun des six côtés du fond, un carré allongé, suivant l'indication ponctuée *abcd*, ayant un des petits côtés pour ligne de contact avec l'hexagone, et après avoir prolongé le côté opposé ou supérieur d'*a* en *e* et de *b* en *f*, on tracera l'arc rentrant *ef* et les deux lignes *ec*, *fd*; on répètera la même opération sur les cinq autres côtés du développement de la figure ; on découpera le carton à demi-épaisseur sur les lignes déterminant le périmètre hexagonal du fond, afin de pouvoir plier les pans latéraux; puis on découpera ces derniers sur leurs trois autres côtés entièrement, après quoi on les ploiera uniformément en dehors, selon leur destination, les joignant entre eux par leurs extrémités latérales, au moyen de bandes de papier enduites de colle forte, et on laissera sécher la corbeille ainsi formée.

On les recouvre de papier d'une nuance uniforme, un côté après l'autre, ainsi qu'il a été indiqué pour les corbeilles précédentes, et de façon que le papier à ce destiné soit rabattu par-dessus et dessous les bords, en le découpant un peu plus large pour les 3 pans *ABC*, que l'on recouvre les premiers, afin qu'il dépasse un peu les joints, puis on découpera les papiers destinés à la couverture des trois autres de façon qu'ils atteignent à peine d'un joint à l'autre. Si l'on veut avoir une couverture plus élégante, on peut border le haut des pans de papier d'une autre couleur, ou de papier doré ; on peut même appliquer de petites bordures aux joints latéraux et à l'entour du fond ; en pareil cas, on doit premièrement assujétir les bordures dorées sur les joints, puis seulement coller la couverture de chaque pan découpé exactement sur l'intervalle entre les joints. Il est à observer de

plus que la partie inférieure de cette corbeille gagnera en apparence, en y accollant un petit plateau de même forme et dont la base présentera un circuit un peu plus grand, mais en proportion avec celui de la corbeille et en bordant également son contour et sa jointure de fin papier doré. Au lieu d'un plateau on peut aussi y adapter un pied, comme l'indique la fig. 17 et qui à bien prendre peut être considéré comme une pyramide hexagonale tronquée.

Après avoir couvert l'extérieur, on passe au revêtement intérieur, pour lequel on procède de la même manière, découpant d'abord trois morceaux de parois latérales un peu plus larges, afin qu'ils dépassent les joints, puis ceux pour les trois pans intermédiaires un peu plus étroits ; on en revêt respectivement les faces, puis on tapisse le fond à l'intérieur et à l'extérieur.

La couverture et l'enjolivement de l'anse doivent correspondre à ceux de la corbeille même ; on collera et ajustera cette anse par quelques points à l'aiguille, ou bien on percera la corbeille et l'anse de petits trous aux endroits convenables, pour pouvoir l'y attacher au moyen de rubans étroits.

N°. XXVIII. GOBELET A ÉCHANCRURES, EN FORME DE CAMPANULE.
(Pl. IX, fig. 19 et 20.)

Le développement de ce vase, comme on le voit fig. 20, ressemble un peu à celui d'une boule ou sphère. Admettons que ce gobelet doive avoir dix pans ou faces latérales, on en dessinera le réseau de la manière suivante. D'abord on tracera sur le carton destiné à la confection de l'objet, une

ligne droite, que l'on divisera en 24 parties égales ; puis on posera l'une des branches du compas au point 1, on ouvrira l'autre de manière à atteindre le point 9, et de 1 comme centre on décrira l'arc *c d*, on reportera la pointe du compas au point 2 d'où l'on décrira l'arc *e f*, et ainsi de suite jusqu'à l'arc *v w* ; cela fait, on posera une pointe du compas à l'extrémité opposée de la ligne, au point 25, et de là comme centre, toujours avec la même ouverture, on décrira l'arc *v w*, ensuite du point 24 l'arc *t u* etc., jusqu'à l'arc *c d*.

Voilà donc les dix segments qui doivent servir de base au tracé des dix pans dont se composera chaque corps du gobelet, séparés. On les achèvera dès-lors en dessinant aux extrémités supérieures les sinuosités nécessaires pour obtenir la forme proposée, et écourtant un peu les extrémités inférieures, conformément à ce qui est indiqué par la ligne *x y* fig. 20. Le développement du gobelet étant ainsi tracé sur le carton, on passe au découpage ; puis on courbera les pans depuis le milieu vers le haut en dehors, et vers le bas en dedans uniformément, et on les assemblera dans tout le pourtour au moyen de bandes de papier. Cet assemblage est un peu difficile, et l'on fera bien de ne pas y procéder trop vite et consécutivement pour le tout, mais de laisser sécher chaque jointure collée, avant de passer à l'assemblage de la suivante ; parce qu'on risquerait que, pendant qu'on serait occupé à la seconde ou la troisième etc., la première jointure se rouvrît, ce qui peut arriver lorsque la colle n'a pas encore eu le temps de pénétrer dans le carton et de sécher.

Quand le corps du gobelet aura été ainsi formé, on y adaptera le petit fond décagone, qui sert de base à celui de la figure 19. Pour cela on découpera une rondelle en fort carton, on l'appliquera au-dessous du fond introduit auparavant et enduit de colle en dessous, cela formera un anneau en l'arrondissant au bord. On y adaptera un pied

composé d'un cône tronqué, et de quelques rondelles superposées formant des degrés.

Un pied en pyramide tronquée, et ayant des degrés et autant d'angles que le corps du gobelet même, serait beaucoup plus beau, mais aussi bien plus difficile à exécuter. Le revêtement intérieur se fera par parties détachées, de la manière décrite antérieurement ; quant à la couverture extérieure et à l'enjolivement, un ouvrier tant soit peu exercé saura bien les appliquer, en faisant usage des explications données un peu plus avant, relativement aux diverses formes de corbeilles ; en tous cas un petit encadrement des bords ainsi que des joints des parois latérales, fait délicatement en fin papier doré, donnera un aspect agréable au gobelet, quelle que soit d'ailleurs la couleur du papier avec lequel on le couvrira.

N°. XXIX. UN ENCRIER SIMPLE.
(Pl. IX, fig. 21, 22 et 23.)

Le développement de cet encrier est représenté fig. 22, savoir : le fond de l'objet par le carré oblong $abcd$ et le dossier par le carré long $efba$, les parois latérales de droite et de gauche par les parties de développement $ghica$ et $klmdb$, et enfin le pan de devant par le carré long $cdno$. Les parties de ce développement peuvent, comme pour d'autres objets semblables, être jointes ensemble par des bandes de papier, après avoir enduit de colle les carnes à joindre ; mais si l'on veut de suite y dessiner des saillies pour, par ce moyen opérer la jonction des angles, on ajoutera aux deux parois latérales celles destinées à les relier au dossier, ainsi que l'indiquent les parties ombrées ga et bk ; car par là il deviendra possible de replier ces saillies sur le dossier, ce qui vaut mieux en tous cas, que

d'ajouter ces parties supplémentaires au dossier, et de le rabattre ensuite sur les parois latérales où elles ne manqueraient pas, même en les amincissant le plus possible, de former des inégalités qui sauteraient davantage aux yeux en se trouvant sur les côtés qu'au dossier ; par contre les saillies qui doivent servir à la jonction de ces côtés au pan de devant *cdno* seront mieux placées aux deux bouts de ce dernier, et pour empêcher toute inégalité à l'extérieur des parois latérales, il faut rabattre et coller ces saillies contre les côtés intérieurs de ces parois latérales.

La fig. 23 fait voir les compartiments de cet encrier, savoir : en *A* celui pour le sablier ; en *B* celui destiné à recevoir l'encrier proprement dit ; *C* le compartiment des pains à cacheter, *D* celui du cachet, et *E* celui aux plumes. Afin d'atteindre plus facilement le fond des compartiments *C* et *D*, on peut réduire leur profondeur à la moitié de la hauteur de ce meuble, ou faire de petites cases mobiles qui permissent d'utiliser la partie restant vide au-dessous comme compartiment spécial.

Un encrier de ce genre étant destiné à l'usage ordinaire, on fera bien de prendre pour le couvrir un papier de couleur foncée et ayant de la consistance ; on peut du reste aussi en employer de couleur claire, si l'on veut passer une couche de vernis par-dessus, ce qui, au surplus, devrait toujours avoir lieu, même avec des papiers foncés, afin de pouvoir en enlever facilement les taches d'encre qu'il est exposé à recevoir, et parceque par ce moyen ce petit meuble restera plus longtemps beau et propre.

N°. XXX. UN CALENDRIER PERPETUEL.
(Pl. IX, fig. 24 et 25.)

La forme de l'écusson pour un tel calendrier est arbi-

traire et peut changer selon les goûts à la mode, tout comme celle des boîtes à pendules et des pochettes à cartes de visite. Ordinairement on fait pour de tels calendriers de simples écussons carrés. Celui représenté ci-joint est à cambrures. Tout ce qui a été dit précédemment au sujet de la couverture, de la bordure et des enjolivements, s'applique également au cas présent, vu l'analogie des objets.

Quant à l'arrangement, on observera que la partie découpée dans le haut, et qui doit laisser paraître, sous verre, le nom du mois avec le nombre de jours qu'il renferme, doit être couverte au revers, fig. 25, par un tiroir en carton, ayant juste assez de profondeur pour que 12 tablettes portant les noms des mois et l'indication du nombre de leurs jours puissent y être glissées en se superposant de telle sorte que la tablette du haut ou de devant paraisse sous le verre. Au commencement de chaque nouveau mois il faut avoir soin de mettre la tablette correspondante en avant.

L'ouverture inférieure, également recouverte d'un verre, se divise en deux parties, l'une du haut et l'autre du bas; la première pour les initiales des jours de la semaine, lesquelles restent fermes; la seconde, immédiatement au-dessous, destinée aux nombres 1 à 31 pour l'indication de la date, écrits ou imprimés sur une bande de bon papier fort ou mieux de parchemin vélin ou vierge, laquelle bande s'enroule sur deux rouleaux munis en-dessous d'une manivelle à tourner; par ce moyen on peut placer les nombres que l'on recule chaque semaine, exactement sous les jours de la semaine.

Les deux petits rouleaux avec leurs pointes devant avoir leur point d'appui dans des pièces de support solides, il faut faire ces pièces en bois. On peut confectionner les rouleaux en fort fil de fer, qui soit toutefois suffisamment épais pour qu'on puisse y pratiquer une fente assez grande pour y faire entrer les extrémités de la bande à numéros. On rabat cette extrémité pardessus la moitié extérieure de chacun des

deux rouleaux. on l'assujétit à la bande elle-même par quelques points de couture solides, tellement qu'une moitié de chaque rouleau se trouve comme fixée dans un ourlet. Ce n'est que de cette manière et non par un simple collage que l'on pourra être assuré que la bande s'enroule sur le rouleau quand on fait tourner ce dernier. On concevra facilement que le cadre formant le calendrier ne doit être achevé qu'après y avoir placé les rouleaux. Il convient donc d'arranger les manivelles adaptées aux axes inférieurs des rouleaux de façon à n'être mises en place qu'après que les rouleaux sont casés et généralement de n'assujétir les pièces de support que quand la bande sera cousue aux rouleaux et les axes de ceux-ci introduits dans les trous destinés à les recevoir. Il faut observer aussi qu'afin de pouvoir reculer le numéro 1 jusqu'au samedi, et avancer le numéro 31 jusqu'au dimanche, il est nécessaire de réserver sur la bande à numéros, avant et après les nombres, un espace vide suffisant.

La fig. 25 indique la position des rouleaux dans le cadre, qu'on peut masquer par du carton, lorsque toutes les parties sont en ordre; la fig. 26 donne en *a* le profil du casier pour les noms des mois et en *b* celui de la position du rouleau.

N°. XXXI. UN PANIER A ADOSSER DIT CACHE-DÉSORDRE,

avec devant en polygone et à broderie ou peintures dans des cadres à miroirs. (Pl. IX, fig. 27 et 28.)

On remarquera au sujet de ce meuble que la paroi de devant, composée de cinq carrés peut être faite soit d'après le développement, fig. 28 *A*, par le tracé et l'assemblage

des carrés h, i, k, l, m, soit en une pièce fig. 29 B, avec entaille des lignes de division verticales.

On peut encadrer les broderies ou peintures destinées aux champs carrés de la partie antérieure de deux manières, savoir : d'abord, en prenant des glaces à miroir de la grandeur des carrés, auxquelles on rendra la transparence du verre en raclant le tain jusqu'aux limites des bords à laisser, afin que l'objet à mettre dessous, broderie, peinture ou autre, soit visible sous le verre. En second lieu, en étendant la broderie etc., au milieu de chaque champ, et l'encadrant avec des bandes de glaces à miroir que l'on taille en biais dans les angles, et appliquant des filets dorés sur les joints et aux bords.

La suspension de ce meuble à la paroi de l'appartement peut se faire au moyen de cordons que l'on fait passer par de petits anneaux attachés par des rubans collés aux angles du dossier et aux deux angles les plus rapprochés des précédents.

No. XXXII. UN CACHE-DESORDRE EN POLYGONE AVEC CONSOLE.
(Pl. IX, fig. 30.)

Ce meuble est semblable au précédent, relativement à sa construction. Le développement du plan de devant et de la console se trouve représenté fig. 31, et n'exige pas d'autres explications pour un ouvrier quelque peu exercé. L'ornementation en a été empruntée au style gothique ; la couleur de pierre (gris sur gris) y est le mieux appropriée, jointe à de fines bordures dorées.

CHAPITRE IV.

Divers développements, qui pliés comme ils doivent l'être, représentent les figures des différents corps géométriques.

1°. LE TÉTRAËDRE. — Planche VII. Figure 1.

SOLUTION. — Faites le triangle équilatéral *A B C*; divisez chaque côté en 2 également, aux points *E*, *D*, *F*, et menez les droites *D E*, *E F*, *F D*; et vous aurez la figure ou le développement d'un TÉTRAËDRE, figure 1', dont le brisé se fera selon les lignes *D F*, *D E*, *F E*. Si l'on emploie du carton, on fixera les côtés rapprochés avec de la colle forte; si c'est sur le papier qu'on a tracé le développement, on fera, comme à celui du bateau, quelques petites bandes en festons le long des côtés *C F*, *C D*, *A E*.

2°. L'OCTAËDRE. — Planche VII. Figure 2.

SOLUTION. — Si vous prolongez les côtés *A C* en *G*, *B C* en *H*, et *E D* en *L*, de manière que *C G* soit égal à *D C*, *C H* égal à *F C*, *D I* = *I L* = *E D*, vous pourrez alors mener les droites *G L*, *C I* et *I H*; et par ce moyen, vous aurez le développement de l'octaëdre, fig. 2'. Cette figure offrant le double des surfaces de la précédente, il est facile d'en faire le brisé et d'en fixer les parties.

3°. L'HEXAËDRE OU CUBE. Planche VII. Figure 3.

SOLUTION. — Portez quatre fois sur la ligne *A B*, le côté du cube *A I*, de façon que *A I* = *I L* = *L N* = *N B*, et formez ensuite le rectangle *A B D C*, en sorte que *A C*, soit égal à *A I*. Menez les droites *I K*, *L M*, *N O*, parallèles à *A C*, et prolongez de part et d'autre *I K* et *L M* en *E* et *F*, *G* et *H*, tant que *E I* = *I K* = *K F*, et *G L* = *L M* = *M H*; vous ferez par cette méthode le développement de l'hexaèdre figure 3.

7

4° LE DODÉCAËDRE. Planche VII. Figure 5.

SOLUTION. — Décrivez le pentagone régulier $ABCDE$, fig. 5, appliquez une règle sur les points D et B, et menez la droite BL; ayant appliqué la même règle sur D, A, menez la droite AG; et faites $AG = AB = BL$; et de l'intervalle AB faites une intersection en Q des points G, L; vous formerez ainsi le pentagone $ABLQG$. Si vous construisez par la même méthode les quatre autres pentagones $BNROC$, $CHGFD$, $DKSME$, $ETVIA$, et les autres six a, b, c, d, e, f, vous aurez décrit le développement du DODÉCAËDRE fig. 5'. Le brisé se fait selon les lignes AB, BC, CD, DE, EA, et selon les lignes semblables du pentagone b, ainsi que selon la ligne KS. On voit aisément comme il faut s'y prendre pour coller les surfaces.

5°. L'ICOSAËDRE. Planche VII. Figure 6.

SOLUTION. — Décrivez le triangle équilatéral ACB; prolongez la droite AB en D, et portez la longueur de cette ligne AB quatre fois sur AD, en commençant au point B; menez ensuite la droite CE parallèle à AD, et faites $CI = IK = KL = LM = ME = AB$; prolongez AC en N jusqu'à ce que $CN = AC$; appliquez la règle sur B et I, F et K, G et L, H et M, D et E, et tirez les droites YO, SP, TQ, VR, et XE; puis, ayant appliqué cette même règle sur D et M, H et L, G et K, F et I, B et C, menez les droites DQ, XP, VO, TN, SC; faites enfin $MR = ME$ et $BY = BA$, et tirez les droites RE et AY; ce qui donnera la forme de l'Icosaëdre figure 6'. Le brisé du développement de ce corps géométrique n'est pas difficile; il se fait selon les parallèles inclinées sur les premières. Quant à la manière de s'y prendre pour fixer toutes les parties, on commencera par coller tous les triangles tracés au-dessus de la ligne EC, et ceux qui sont sous DA; les triangles ainsi réunis et tenant fortement, on rapprochera ce qui reste encore à être collé.

6°. Le parallélipipède. Planche VII. Figure 7.

Solution. — Transportez sa hauteur de B en H sur la ligne BD, et sa largeur de H en I, puis encore sa hauteur de I en K, et sa largeur de K en D ; élevez avec l'équerre au point B la longueur du parallélipipède AB, et achevez le rectangle $ABCD$; menez les parallèles EH, FI, GK, et CD, et prolongez EH de part et d'autre en L et N ; puis FI en M et O, jusqu'à ce que LE, MF, IO et HN soient parallèles à la longueur du parallélipipède ; c'est de cette façon qu'on peut former le développement du parallélipipède figure 7'. Le brisé très-facile de cette figure se fait selon les lignes FI, IH, HE, EF, GK ; les surfaces ainsi pliées, indiquent comment on doit les fixer.

7°. Le prisme. Planche VII. Figure 8.

Solution. — Portez sur la droite CF, les côtés de la base du prisme CG, GH et HF ; décrivez le rectangle $CAEF$ dont la hauteur CA est égale à la hauteur du prisme. Construisez sur les côtés BD et GH, AB et DE, CG et HF, les triangles BKD, GIH ; et tout le développement du prisme sera fait, tel qu'on le voit, fig. 8'. Cette dernière figure et la fig. 8" sont destinées à prouver que toute pyramide est le tiers d'un prisme de même base et de même hauteur. En tirant trois diagonales (fig. 8') on aura trois pyramides dont deux seront égales, ayant pour base des triangles égaux et pour hauteur celle de la pyramide ; la troisième est plus irrégulière, mais elle a pour base le triangle ADC, égal au triangle CDE, base de la seconde. On pourra modeler en carton les trois pyramides (fig. 8"), pour en former le prisme par leur rapprochement (fig. 8').

8°. La pyramide. Planche VII. Figure 9.

Solution. — Du point A du triangle construit DAE, décrivez l'arc EB, et portez-y deux fois le côté de la base DE ; menez les droites AC, AB, CD, BC ; décrivez enfin

sur DC la base de la pyramide, et vous aurez ce dernier corps géométrique, qui se plie selon les lignes ponctuées, et se fixe selon les lignes au trait.

9°. La pyramide quadrangulaire. Pl. VII. Fig. 4.

Solution. — Tracez le carré $ABCD$; sur le côté CD de ce carré, faites un triangle isocèle qui aura une hauteur proportionnée à la base; du sommet E de ce triangle, et le compas ouvert de la longueur DE, décrivez l'arc DJ, sur lequel vous portez trois fois le côté CD, puis vous tirerez les droites EF, EG, EH, et HG, GF, FC. Vous aurez le développement parfait de la pyramide à 4 faces, fig. 4'. Vous plierez selon les lignes EG, EF, EC, et vous découperez et fixerez selon les autres lignes.

Remarque. — La planche VIII offre le développement d'une pyramide hexagonale qu'il sera facile de tracer.

Pour construire un polygone d'un nombre déterminé de côtés, décrivez une circonférence de cercle, et partagez-la en autant de parties égales que vous voudrez donner de côtés au polygone.

L'hexagone donne les polygones de 12, de 48, de 96, de 192 côtés.

Pour décrire un octogone, tracez un carré dans le cercle, en menant deux diamètres qui se coupent à angles droits; décrivez des arcs qui coupent l'arc ou la corde en deux parties égales, vous aurez un octogone ; ce polygone donne ceux de 16, 32, 64, etc.

Pour décrire un pentagone, prenez le cinquième de 360 qui est 72; faites au centre du cercle un angle de 72 avec le rapporteur; la corde de cet angle sera le côté du pentagone. L'opération sera plus facile et plus prompte, avec le compas de proportion, dont l'usage a été indiqué à la page 42.

Le cône.

Ce qui fait la différence entre le cylindre (Pl. VII, fig. 10) et le cône, c'est que les sections parallèles à la base de ce

dernier deviennent de plus en plus petites, à mesure qu'elles sont plus éloignées de cette base, et le corps, en se rétrécissant successivement vers le haut, s'y termine en pointe.

Le développement de la pyramide se transforme, au moyen d'une très-légère modification, en un développement de cône. On omettra les divisions de l'arc de cercle GFC, fig. 4, Pl. VII, et toutes les lignes droites à l'exception de EH et ED qui forment limite, et au lieu d'une base angulaire $DCAB$ on en tracera une circulaire, en prenant pour rayon la sixième partie de l'arc HD et la transformation sera opérée.

Les deux espèces de corps, la pyramide aussi bien que le cône, peuvent être tronqués par une section parallèle à la base; il en résulte alors la suppression de la pointe et l'existence d'une seconde base. On voit fig. 2 Pl. IX, une pyramide tronquée et fig. 3 un cône tronqué.

On opèrera le racourcissement de la pyramide, lors du tracé du développement fig. 1 Pl. IX, en déterminant au compas la hauteur de la section, en partant de la pointe E par les points $edcb$, tirant des lignes droites de l'un de ces points à l'autre, et découpant ensuite aussitôt suivant ou même sans tracé préalable.

On obtiendra le développement du cône tronqué d'une manière semblable, toutefois seulement en décrivant de E comme centre un second arc de cercle eb.

10°. LE CYLINDRE. Planche VII. Figure 10.

SOLUTION. — Pour avoir le développement du CYLINDRE, décrivez un rectangle, dont la hauteur BC soit égale à celle du cylindre, et la longueur $CF =$ à sa circonférence. Pour déterminer cette longueur du rectangle, on prendra le triple du diamètre plus un septième de l'un des 2 cercles qui servent de base au cylindre(*). Pour décrire les deux cercles,

*) Suivant le rapport d'Archimède, qui a démontré que le diamètre était à la circonférence à très peu près, comme 1 est à 3 $1/7$, ou comme 7 est à 22. On trouverait ainsi la circonférence d'un cercle du diamètre de 30 mètres, égale à 94,3 mètres; l'erreur serait d'environ 41 millimètres.

on prolongera BC en A et D, jusqu'à ce que BA et CD soient égales chacune au diamètre. Ce développement plié et fixé forme le cylindre fig. 10'.

11°. Boîte a base hexagonale. Planche VIII.

Solution. — On trace le polygone $ABCDEF$, comme il a été indiqué plus haut, en se rappelant toutefois que le rayon du cercle, ou ce qui revient au même l'ouverture du compas qui a servi à en tracer la circonférence, étant porté six fois sur cette courbe, la partage en un polygone de six côtés. Sur chacun de ces côtés on construit un rectangle ayant pour hauteur, celle que l'on se propose de donner à la boîte. On détermine cette hauteur par une autre circonférence de cercle, comme l'indique la figure. On s'arrête à cette courbe, en traçant les perpendiculaires sur les côtés de polygone. Enfin on mène les cordes de la circonférence du grand cercle, lesquelles sont parallèles aux côtés du polygone. Quand on a découpé, plié et fixé les parties de ce développement, on fait pour le couvercle de la boîte, le même polygone, en lui donnant toutefois plus de grandeur, selon l'épaisseur du carton. Si l'on veut que les côtés du couvercle de la boîte ne fassent point une saillie, on colle une bande de carton qui est aussi large que l'espace qu'offre la boîte fermée, depuis le bord du couvercle jusqu'au bas du fond pris à l'extérieur. On pourra varier la forme de cette boîte en variant la forme des polygones des bases, et ménager à l'intérieur des compartimens réguliers et symétriques.

La sphère.

C'est ainsi que l'on nomme un corps à surface courbe et régulière, et circonscrite de telle manière que tous les points de cette surface se trouvent à égale distance du centre de ce corps. Une ligne droite que l'on imaginerait menée d'un point quelconque de la périphérie (circonférence de la sphère) au point opposé en passant par le centre, se nomme dia-

mètre ou axe de la sphère. Dans une sphère on peut imaginer d'innombrables diamètres dans des directions variées à l'infini, et d'après la notion que nous en avons donnée ci-dessus, tous ces diamètres doivent être égaux entr'eux. Une section passant par le centre divise la sphère en deux moitiés ou hémisphères. Les bases de ces hémisphères sont égales entr'elles et forment des plans circulaires parfaits. Toutes autres sections, ne passant pas par le centre, sont également des plans circulaires, mais d'autant plus petits qu'ils sont plus éloignés de ce centre, toutefois pas dans la même proportion que dans le cône.

Pour la sphère aussi on peut tracer un développement. On divisera une ligne droite CD, Pl. IX fig. 4, environ en 30 parties égales ; on posera une pointe de compas au point 1 et on l'ouvrira de manière à comprendre 10 de ces parties ou à atteindre le point de division 11, par lequel on fera passer l'arc AB ; puis, avec la même ouverture de compas, et du point 2 comme centre, on décrira l'arc FG, passant par le point de division 12 et ainsi de suite, jusqu'à ce que 12 arcs semblables soient tracés. Après cela on posera le compas au point 20 et, toujours avec la même ouverture, on décrira dans le sens de ab l'arc qui coupera celui AB en v et x ; ensuite et du point 21 on en décrira l'arc, qui coupe celui FG de la même manière et aux points y et z ; puis du point 22 etc., jusqu'à ce que 12 arcs soient également décrits dans ce sens, coupant tous les premiers à même distance de la ligne droite. La partie de ces arcs comprise entre la ligne droite et leurs points d'intersection respectifs appartient seule au développement. Si le tracé est fait exactement, la longueur d'un tel arc double d'un point d'intersection v à l'autre x devra être égale à six parties de la ligne droite CD ; car six parties donnent la moitié d'un des grands cercles de la sphère à construire.

Autant le tracé de ce développement présente peu de difficultés, autant l'assemblage en est épineux. Dans cette opération la ligne droite devient l'équateur de la sphère, et toutes

les pointes que les arcs convergents forment des deux côtés, se réunissent aux deux pôles. Or les arcs ne devant avoir de liaison entr'eux que par le point où ils coupent l'équateur si le développement a été tracé et découpé, dans les règles, il faudra bien prendre garde que les arcs ne se détachent pas les uns des autres, lorsqu'on recourbe le développement. Outre cela rien n'est moins facile que de relier convenablement ces arcs entr'eux vers les pôles ; et, après s'être donné beaucoup de peine, on trouvera cependant que la sphère n'a pas à beaucoup près la rondeur désirable. Je conseille donc de la construire d'après la méthode suivante :

On se servira d'une sphère en bois pour modèle, on l'enduira de savon, et on la couvrira aussi également et uniformément que possible de carton ou papier réduit en pâte; mais il faut que cette bouillie de carton ou de papier soit mélangée d'amidon, afin que la couche étant séchée, on puisse ensuite tourner la sphère au tour et en continuer la confection.

Mais le meilleur moyen de construire des sphères en carton consiste à se faire faire des hémisphères creuses en métal ou en verre, ou au pis-aller à en faire tourner en bois qui soient bien polies à l'intérieur, et alors à en couvrir la surface intérieure, au lieu de l'extérieure, de la pâte de papier ou de carton en question. Quand ces hémisphères sont sèches on égale les sinuosités des bords sur le tour avec un ciseau ou couteau à tourner, au moyen d'un mécanisme approprié, et l'on colle les deux hémisphères ensemble. De la sorte on obtient une sphère assez bien arrondie par le moule, pour qu'il ne soit plus nécessaire de la tourner au tour.

Au lieu de la matière pâteuse dont il vient d'être parlé, on peut aussi couvrir l'intérieur des moules hémisphériques de feuilles de papier d'impression blanc passées à l'eau, appliquées une à une, après les avoir légèrement trempées de colle d'amidon, excepté la première; puis on les presse en tous sens avec un linge contre les parois du moule. Dans

toutes ces manières de mouler des sphères en carton, il ne faut jamais oublier d'enduire le moule de savon; car sans cette précaution les sphères moulées ne se laisseront pas facilement détacher après le séchage.

La meilleure manière de couvrir en papier une sphère ainsi confectionnée consiste à prendre, avec un fil, la mesure de la périphérie de ce corps, de porter cette mesure à laquelle on donnera un petit complément, en ligne droite sur le papier destiné à la couverture ; puis on y tracera le développement de la sphère suivant l'instruction ci-dessus, on découpera d'après le tracé, et avec ce papier ainsi découpé on pourra couvrir la sphère sans qu'il se forme de plis. Mais comme il a été dit, il faut chaque fois avoir soin de donner aux parties à découper un peu plus d'extension que n'en comporte la plus grande périphérie de la sphère, parce qu'autrement il pourrait facilement arriver que toutes les places ne fussent pas couvertes.

Observation.

On peut faire l'assemblage des développemens angulaires de corps géométriques de la même manière que celui des parois d'ouvrages quadrangulaires, déjà exposé. Cependant il faut ici se rappeler que lorsque des ouvrages de ce genre ne doivent servir que comme corps géométriques, sans autres applications usuelles, il ne faut y employer que du carton mince, afin que les angles et les pointes n'en deviennent pas trop émoussés. On couvrira d'abord le développement du côté intérieur et avant l'assemblage et on laissera sécher ; car tous les côtés devant être fermés plus tard, on ne pourrait plus arriver à l'intérieur ; et il est indispensable que l'on couvre les deux côtés de tout développement, vu que sans cette précaution les côtés de la figure se courberaient en dedans au séchage.

TABLE DES MATIÈRES.

CHAPITRE I.

 Pages.

Instructions préliminaires 5
De la découpure 7
De la plissure 9
De l'assemblage des parties à la colle ou à l'amidon . 10
Préparation de la colle forte et de la colle d'amidon . 11
Du choix du papier et du carton 12
Choix des couleurs, leurs mélanges et la manière de les appliquer 13

CHAPITRE II.

Exercices préparatoires pour dessiner ou tracer à la règle et au compas.

1. Tracer une ligne droite 17
2. Prendre avec le compas la longueur d'une ligne . . 17
3. Prendre la longueur d'une assez grande ligne et la porter sur une autre 17
4. Indiquer exactement sur une autre ligne les divisions, ou les distances des points marqués sur une ligne donnée 18
5. Indiquer la plus proche distance d'un point à une ligne opposée 18
6. Diviser avec le compas une ligne en deux parties égales 19
7. Diviser une ligne avec le compas en plusieurs parties égales 19

	Pages
8. Déterminer la longueur d'une ligne précisément au milieu d'une autre ligne	20
9. Déterminer plusieurs fois une ligne sur une autre plus longue, en sorte qu'il reste de chaque côté de la moyenne division, des intervalles égaux	20
10. Porter une petite ligne sur une plus grande plusieurs fois, en sorte que la petite soit à égale distance des deux extrémités de la grande et qu'il reste des intervalles égaux	21
11. Faire que deux lignes se rencontrent sur le modèle de deux autres	21
12. Tirer une ligne perpendiculaire sur une autre ligne	22
Manière de s'assurer de la justesse d'une équerre .	22
13. Tirer, sans équerre, d'un point donné, une perpendiculaire sur une ligne	23
14. Au-dessus d'un point pris sur une ligne, élever sans équerre, une autre ligne perpendiculaire . . .	23
15. Tirer également, sans équerre, à l'extrémité d'une ligne, une autre ligne perpendiculaire	23
16. Diviser un angle en plusieurs parties égales . .	24
17. Tirer une ligne parallèle à une autre	24
18. Autre procédé pour tirer une ligne parallèle à une autre	24
19. Tirer par un point hors de la ligne, une autre ligne qui soit parallèle	25
20. Indiquer la distance de deux lignes parallèles . .	26
21. Réunir à leurs extrémités trois lignes données, pour en former un triangle	26
22. Décrire un triangle équilatéral, c'est-à-dire, qui a ses trois côtés égaux	26
23. Tracer un triangle isocèle, c'est-à-dire, qui a seulement deux côtés égaux	27
24. Décrire un triangle rectangle, c'est-à-dire, dont deux côtés forment un angle droit	27
25. Copier exactement un triangle quelconque	27

	Pages
26. Réunir à leurs extrémités quatre lignes, pour en former un quadrilatère	28
27. Tracer un carré, c'est-à-dire, une figure dont tous les côtés sont égaux et forment des angles droits . .	28
28. Tracer un rhombe, autrement lozange, c.-à-d., un parallélogramme dont les côtés sont égaux et les angles inégaux	28
29. Tracer un carré long ou un rectangle, c'est-à-dire, une figure quadrilatère qui, comme le carré, a des angles droits, mais dont les côtés opposés seulement sont égaux, ou les côtés contigus inégaux	29
30. Tracer un rhomboïde ou un rhombe allongé, c'est-à-dire, une figure quadrilatère qui, comme le rhombe, a des angles obliques ou inégaux, et les côtés opposés égaux, ou les côtés contigus inégaux, comme le carré long	29
31. Tracer un trapèze dont la plus petite des lignes parallèles se trouve au-dessus du milieu de la grande	30
32. Copier un polygone irrégulier, c.-à-d., une figure qui a plus de quatre côtés inégaux	30
33. Décrire un polygone régulier, une droite étant donnée	31
34. Décrire un cercle par trois points donnés qui ne sont pas sur une ligne droite	31
35. Décrire sur et avec une ligne donnée un polygone régulier (un pentagone)	32
36. Décrire un ovale ou une ellipse	32
37. Manière de décrire l'ovale ou l'ellipse géométrique	33
38. Autre manière de décrire l'ellipse	33
39. Diviser une ligne droite donnée en autant de parties qu'on voudra (par ex. en 6 parties égales) . . .	34
40. Diviser une ligne droite en autant de parties égales qu'on voudra, sans se servir du compas . . .	34
41. Tracer d'un seul morceau de carton une pyramide, dont le côté soit égal au diamètre de sa base .	35
42. Manière de décrire dans le cercle les 5 polygones pri-	

mitifs qu'on peut y inscrire avec la règle et le compas 36
43. Construire un bassin ovale sur une ligne donnée A B pour son grand diamètre 37
44. Un carré étant donné, en recouper les angles de manière qu'il soit transformé en un octogone régulier 37

CHAPITRE III.

Méthode pour exécuter les modèles en papier ou en carton.

AVERTISSEMENT 38
1. L'écritoire 39
2. La pendule 42
3. La chaise 44
4. La table 47
5. La commode 49
6. Le canapé 53
7. Le poêle, ou fourneau 54
8. L'escalier 57
9. Le traineau 60
10. Le colombier 61
11. L'échoppe ou boutique 64
12. La cabane 66
13. La maisonnette 67
14. La maison 69
15. La maison avec fronton 71
16. L'église de village 74
17. Le pont 75
18. Le bateau 77
19. La hutte avec un toit de chaume 78
20. La roue 79
21. Le moulin à vent 81
22. Petite corbeille en hexagone régulier, à bords droits 82
23. Corbeille hexagone oblongue 84
24. Corbeille carrée oblongue, à parois latérales recourbées en dehors 85

		Pages
25.	Cabaret ou plateau quadrilatéral	86
26.	Corbeille ronde à anse	86
27.	Petite corbeille en hexagone régulier, à pans échancrés et arqués intérieurement, avec anse	88
28.	Gobelet à échancrures en forme de campanule . .	90
29.	Un encrier simple	92
30.	Un calendrier perpétuel,	93
31.	Un panier à adosser dit cache-désordre	93
32.	Un cache-désordre en polygone, avec console . .	96

CHAPITRE IV.

Divers développements qui, liés comme ils doivent l'être, représentent les figures des différents corps géométriques.

Le Tétraèdre	97
L'Octaèdre	97
Le Hexaèdre ou cube	97
Le Dodécaèdre.	98
L'Icosaèdre	98
Le Parallélipipède	99
Le Prisme	99
La Pyramide	99
La Pyramide quadrangulaire	100
Le Cône	100
Le Cylindre	101
La Boîte à base hexagonale	102
La Sphère	102

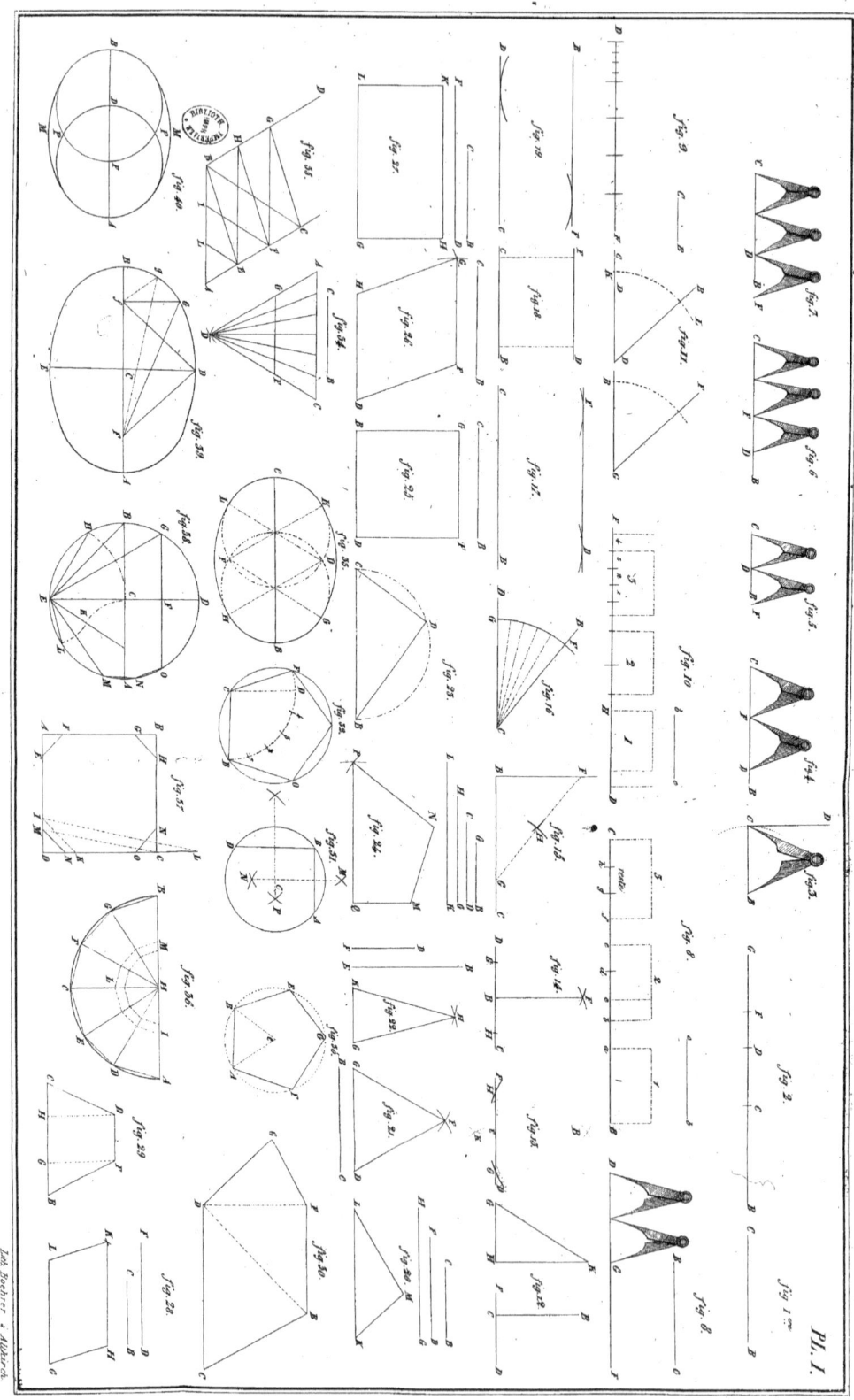

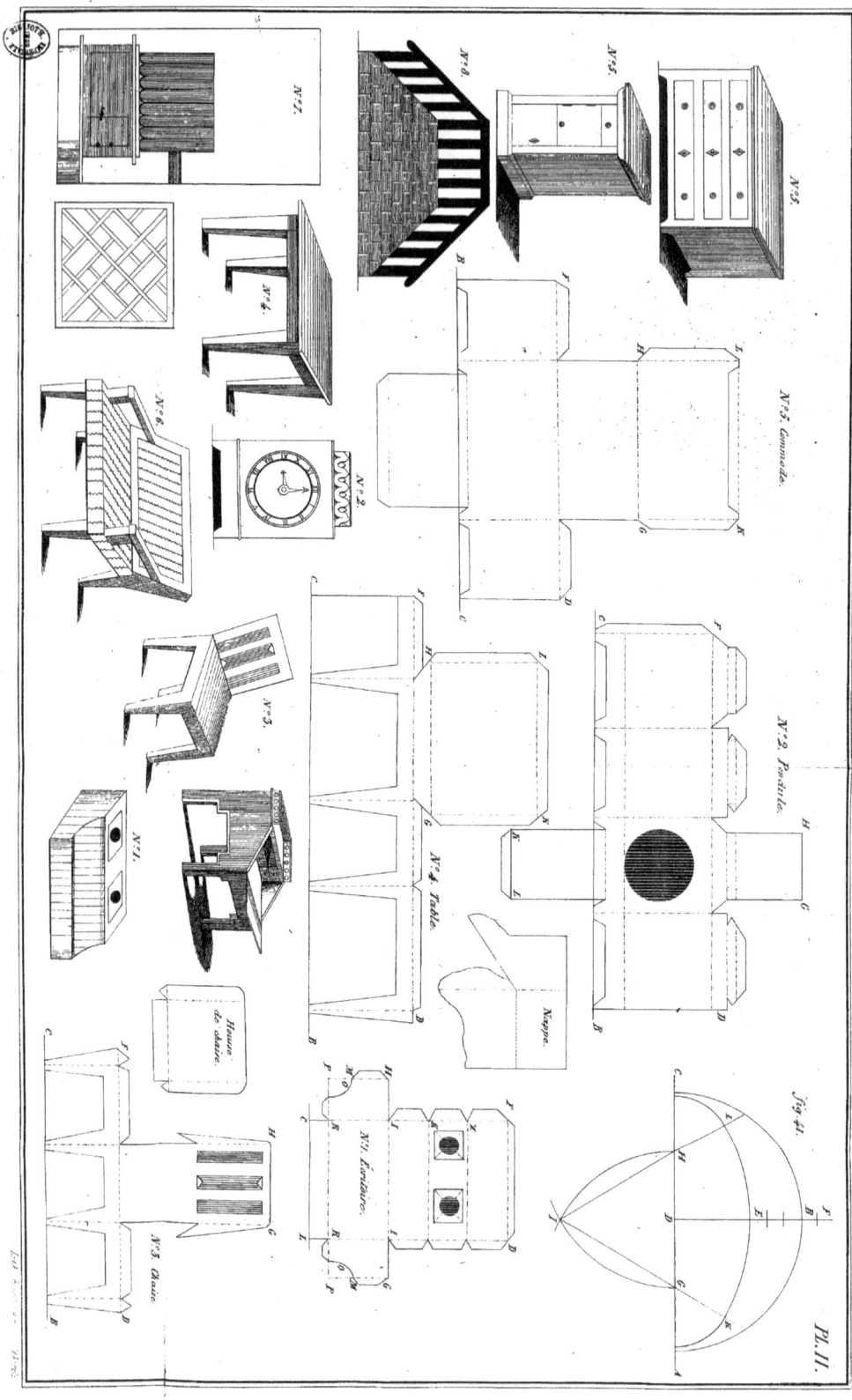

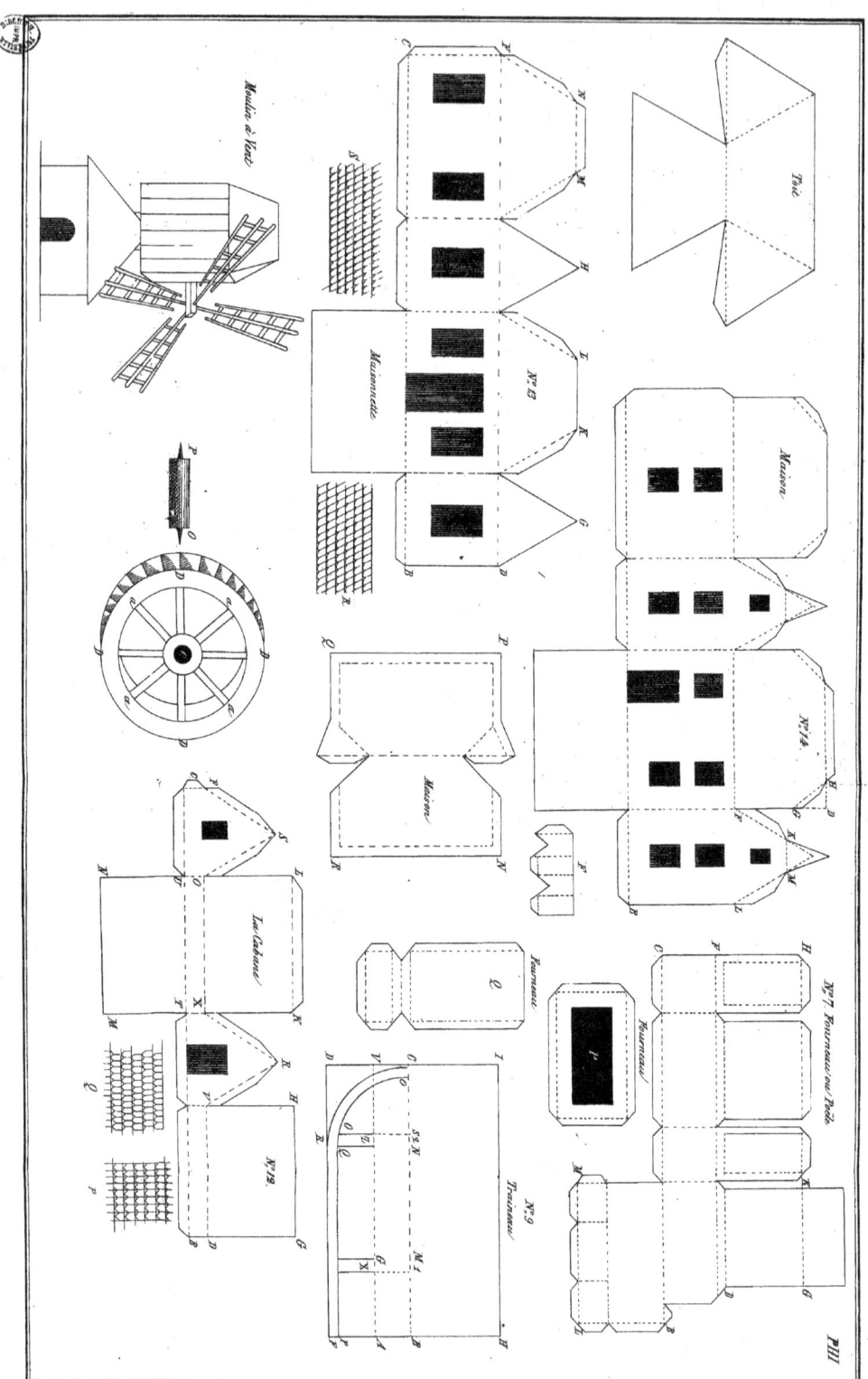

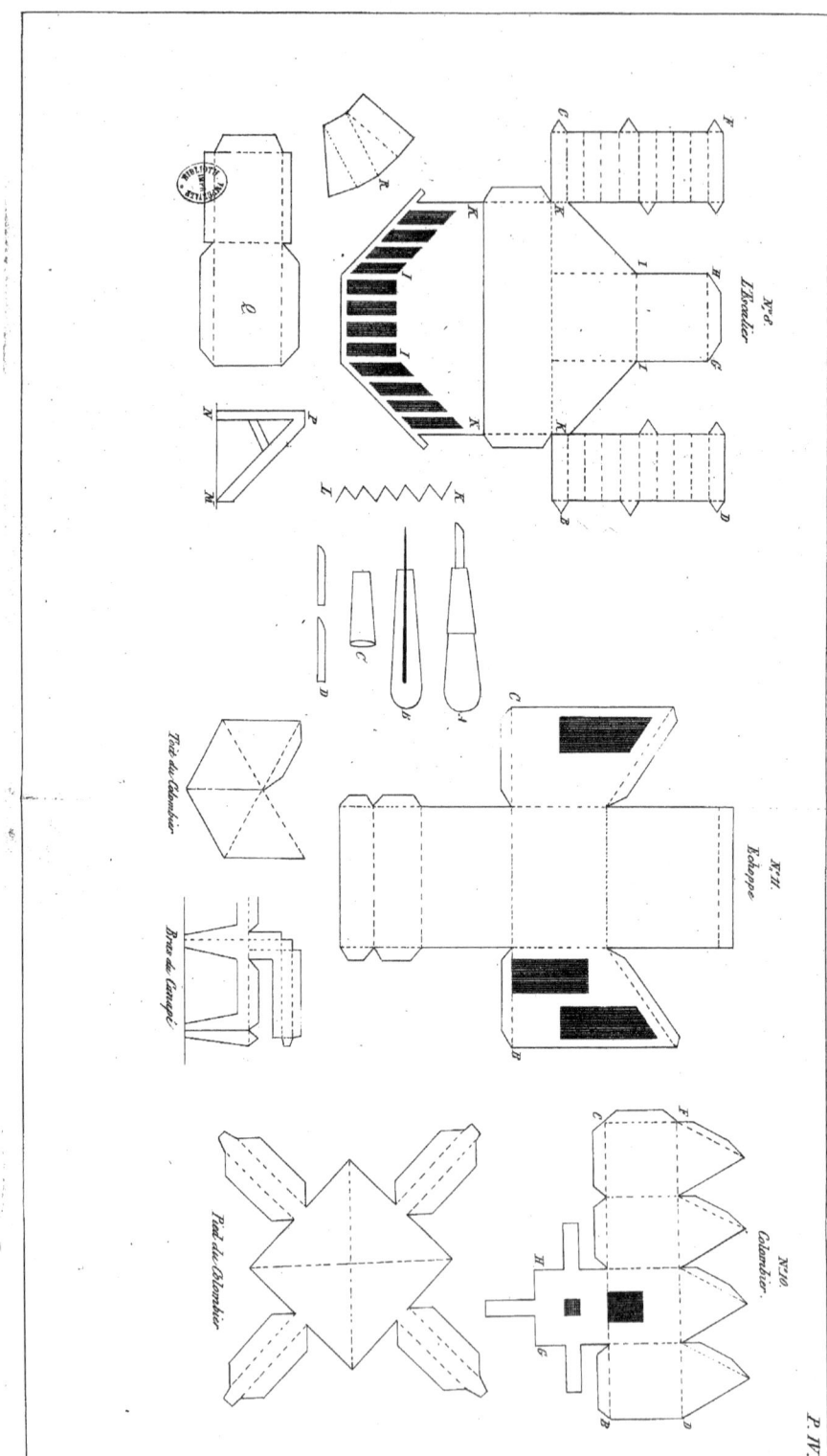

P. V.

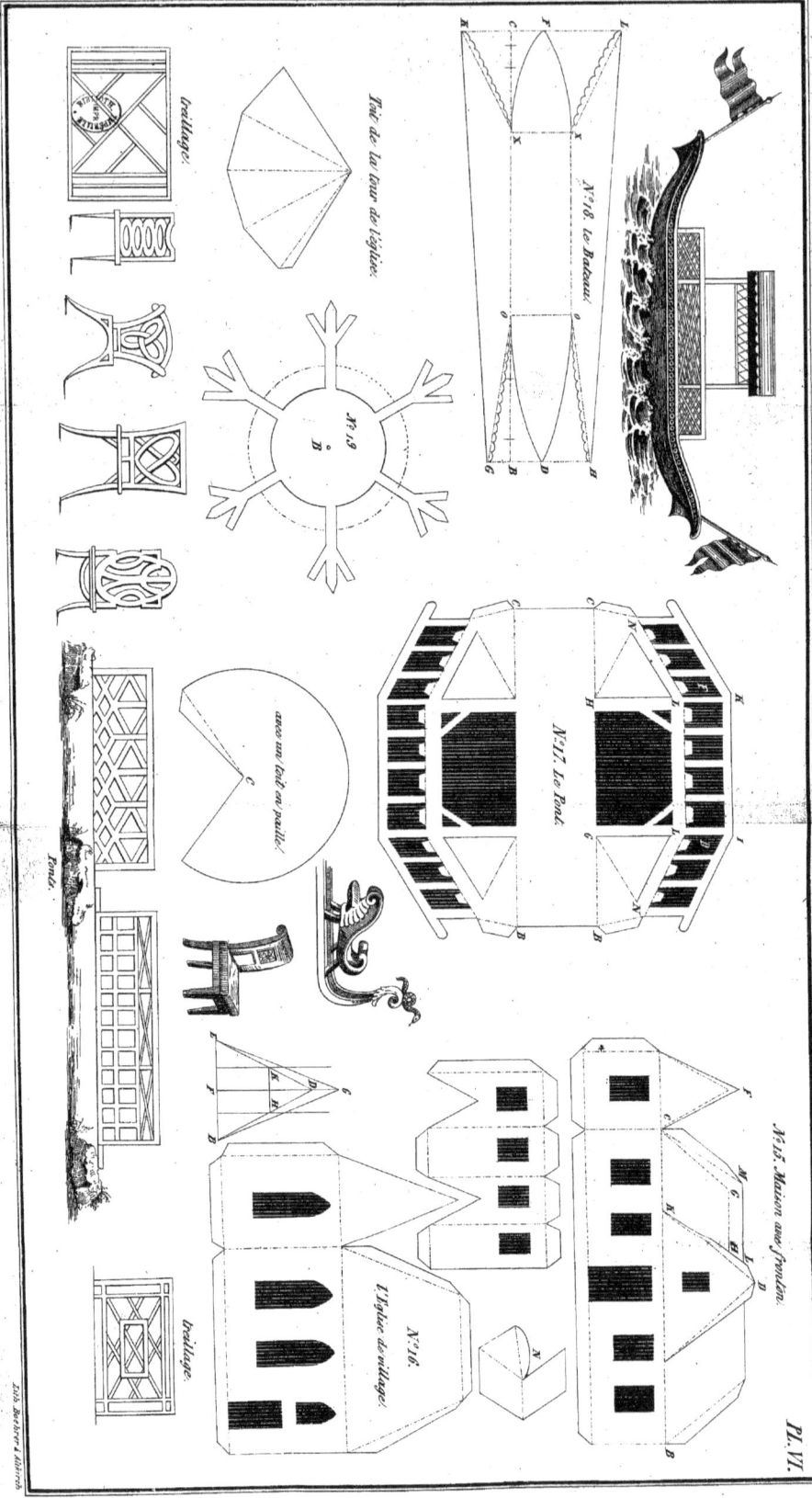

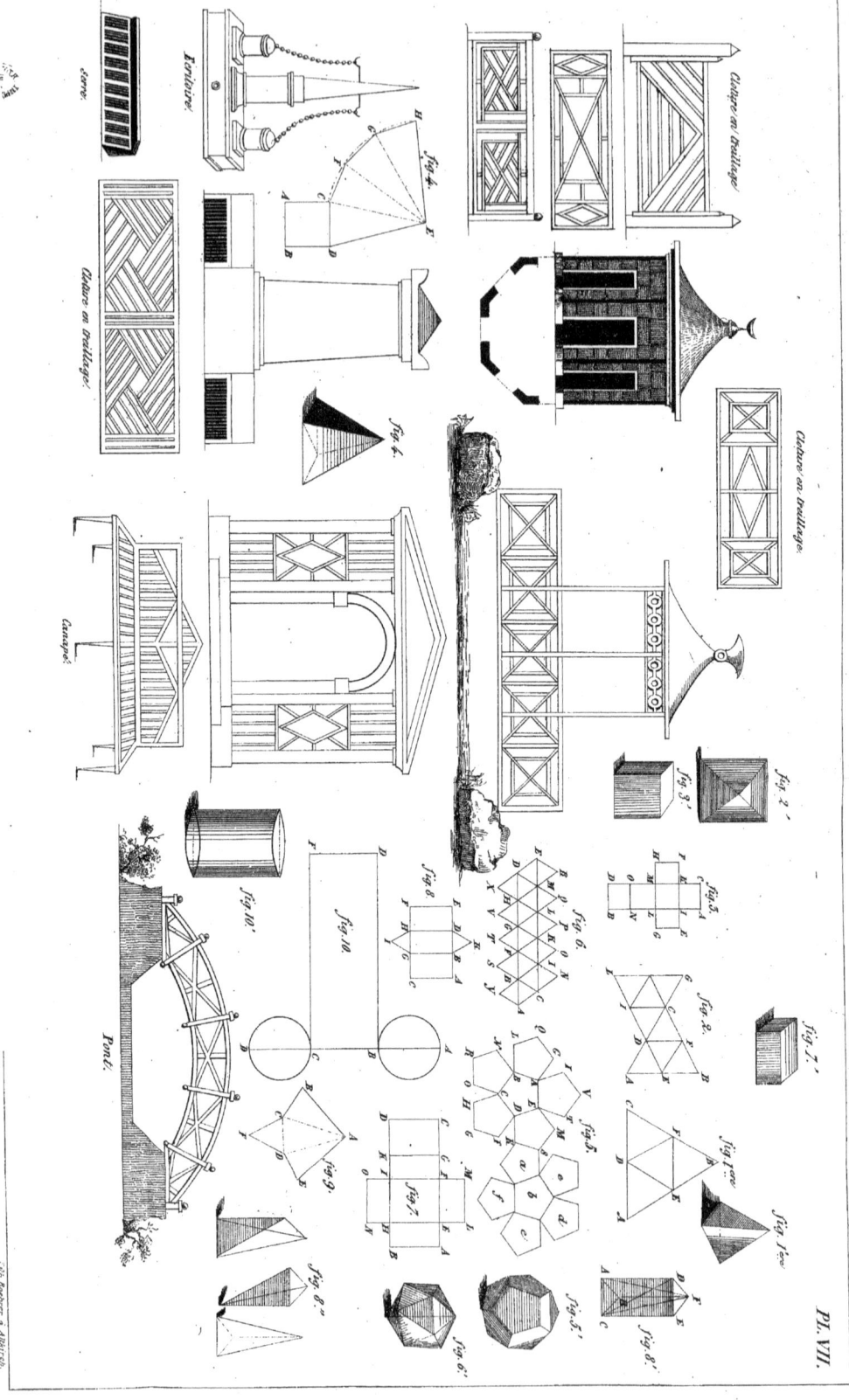

Pl. VII.

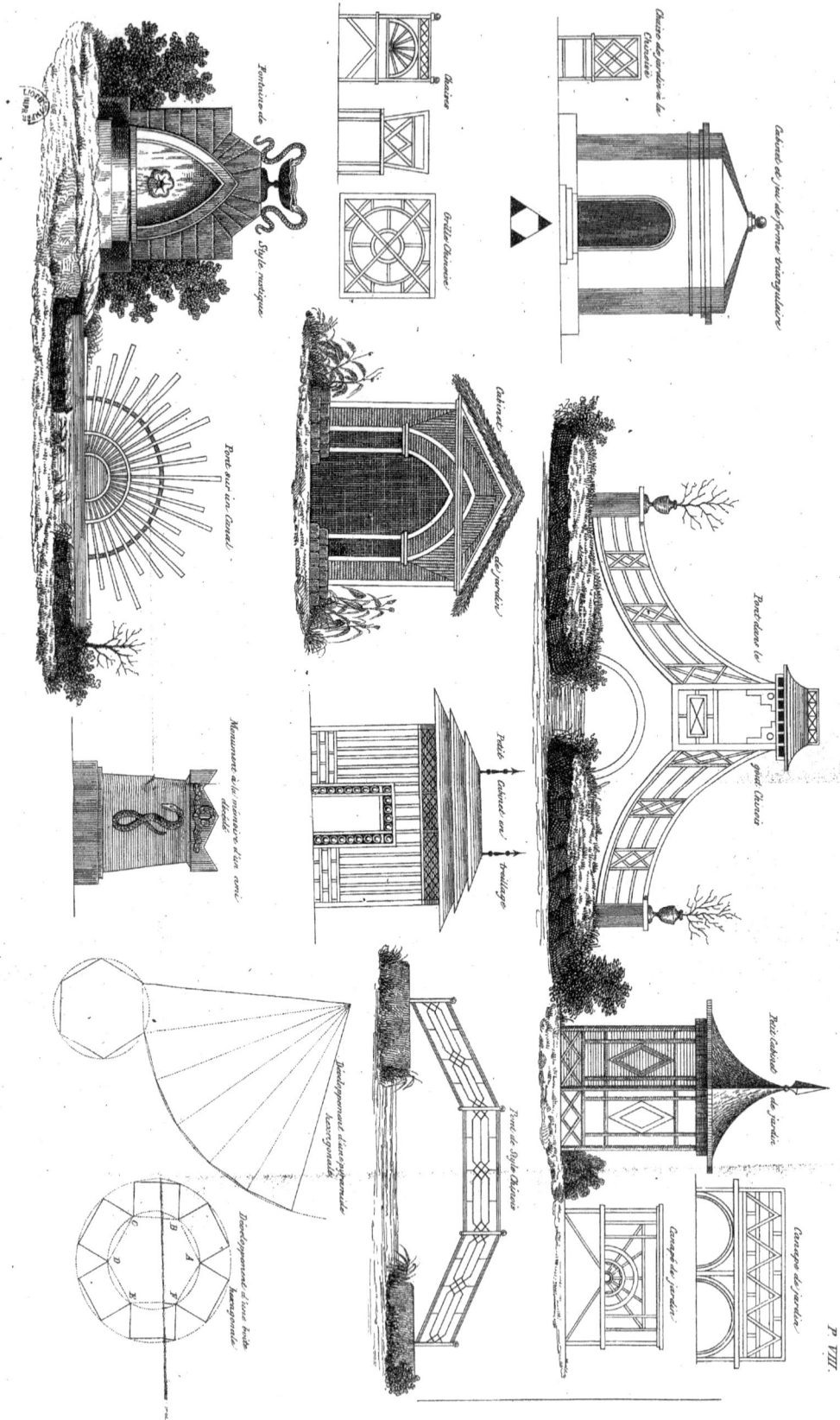

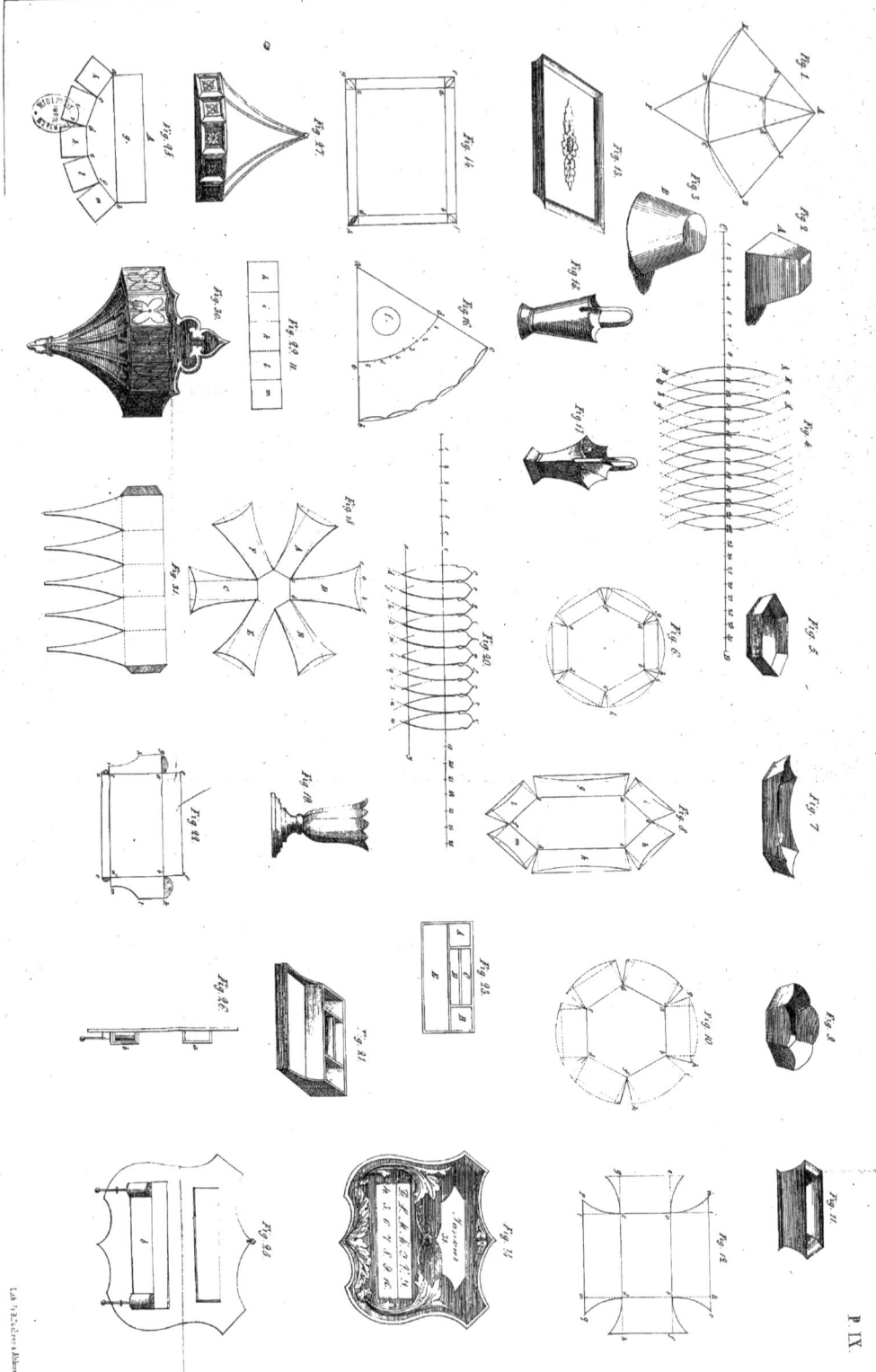

www.ingramcontent.com/pod-product-compliance
Lightning Source LLC
Chambersburg PA
CBHW071553220526
45469CB00003B/1009